U0042376

世界名畫家全集 何政廣主編

威雅爾 Edouard Vuillard

陳英德、張彌彌●著

藝術家出版社

那比派代表畫家

威雅爾
Edouard Vuillared

陳英德、張彌彌●著　何政廣●主編

藝術家出版社

目 錄

前　言

　　愛德瓦・威雅爾（Edouard Vuillard，1868～1940）是法國那比派（先知派）代表畫家。他在巴黎美術學院學畫時，認識了波納爾、塞魯西葉和瓦洛東，加上後來交往的德尼、盧塞爾，組成「那比派」。威雅爾的巨幅裝飾嵌版畫〈公園〉，是典型的那比派代表作品。他的裝飾性畫風曾受日本浮世繪影響，此一風格的兩套石版畫，在一八九九年於最後一次舉行的那比派展覽中展出，很受矚目。

　　威雅爾在一九○○年時畫風轉為保守，一九一四年以後很少公開發表作品，過著有如隱退生活。但是從一九一○到一九三○年代，他在美術創作上的革命性嘗試、藝術與裝飾的結合，逐漸發生了影響力，而興起流行的風格。在他去世的兩年前，一九三八年巴黎的裝飾美術館舉行他作品（1890～1910）的大規模回顧展，使他的藝術創作得到高度的評價，獲致年輕一代的共鳴。

　　威雅爾一八六八年十一月十一日出生於法國薩翁與羅瓦省的居索（Cuiseaux）。一八七七年移至巴黎，十五歲父喪，靠母親扶育。威雅爾的母親出身織繡設計家庭，在燈光下織繡彩色絹布的女工們工作的光景，讓威雅爾感受深刻，因此他畫下許多以織繡女人為主題的油畫。一八八六年他進入朱利安學院學習，與波納爾相識，第二年在塞魯西葉與德尼的勸說下加入那比派集團，並在巴黎美術學院的傑羅姆畫室作畫。但後來他反對學院派藝術，發表造形單純化與裝飾性色面結合的作品，畫面中對光線的游移描繪非常突出，技法出神入化，取材喜好身邊婦女的家庭生活，描繪平靜、平凡的愛情生活光景，被稱為親和主義（intimisme）的代表畫家。日內瓦聯合國大廈陳列有他的巨幅裝飾畫。巴黎夏樂宮、香舍里榭劇院也收藏他的紀念性作品。

　　威雅爾寫過很多談畫的文章。他說：「藝術應該是精神的創造物，自然界只是一種機遇，藝術家應該從主觀上重新安排他們。這種重新安排自然界，要從美的觀念和裝飾的觀念出發。」

二○○四年八月寫於藝術家雜誌社

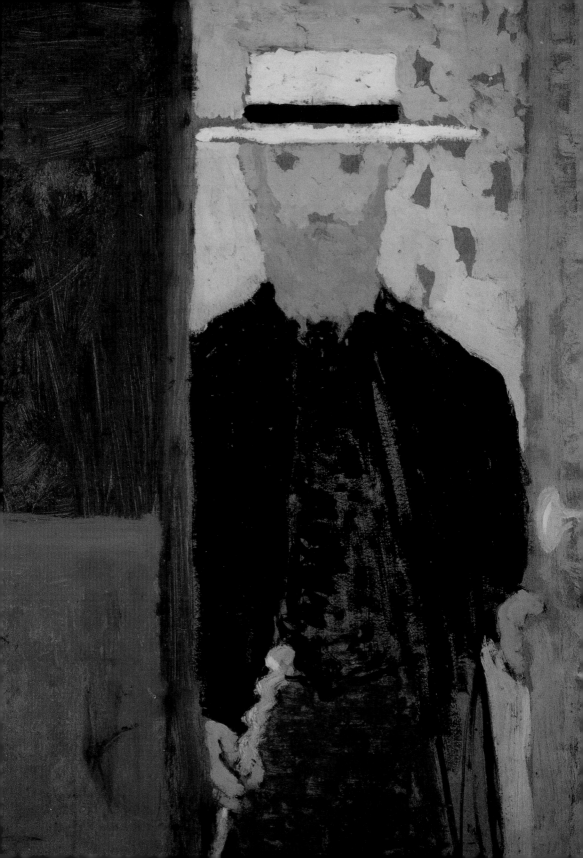

那比派代表畫家——
威雅爾的生涯與藝術

十九世紀最後十年活躍的那比團體

保羅・塞魯西葉（Paul Sérusier，1863～1927），一八八八年十月自阿凡橋返巴黎，帶回他在布列塔尼小海港所畫的〈愛之林風景〉。這幅廿餘公分長寬非爲海景，而是畫著一泓水光與岸邊樹林的小畫，受到在朱利安學院習畫的德尼（Maurice Denis，1870～1943）、波納爾（Pierre Bonnard，1867～1947）、朗森（Paul Ranson，1861～1909）和依貝（Ibels，1867～1936）及皮歐（Piot）等人即刻熱列擁抱。他們看到學院寫實繪畫之外，畫家對色彩與運筆自發性的掌握。

在當時風景畫家群聚的阿凡橋，保羅・高更（Paul Gauguin，1843～1903）一八八六年第一次去了，因缺錢用，與另一畫家查理・拉瓦爾（Charles Laval）坐船到正在開鑿的巴拿馬運河工作，兩人得了熱病，高更繞馬蒂尼格島回巴黎，一八八六年又到阿凡橋，這回他遇見來自里爾的愛彌兒・貝納（Emile Bernard，1868～1941）。貝納講述他還運用明亮色彩並以黑色線條畫輪廓的畫法，他反對自然主義和印象主義的直接戶外採光，主張拓展印象主義的領域，將記憶中對主題的概念有組織又抽象地表達出來，作印象、觀念和經驗三者的綜合。如此有以貝納爲發起人，高更

保羅・塞魯西葉
愛之林風景　1888年
油彩、畫板　17×22cm
巴黎奧塞美術館藏

（前頁圖）
戴草帽拿拐杖的自畫像
1891年　油彩、紙本、
畫布　36×28.5cm

8

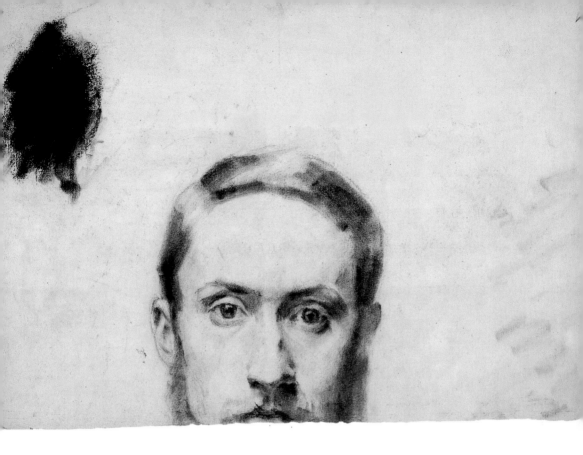

自畫像　1887～1888年
炭筆、紙　31.5×47.6cm
私人收藏

為首領，集結阿凡橋的畫家如拉瓦爾等人的「綜合主義」畫派
（另一名稱「象徵主義」畫派）的產生。到阿凡橋作畫的塞魯西葉
成為綜合畫派的一員。

　　在阿凡橋高更告訴塞魯西葉說：「你如何觀察那些樹？它們
是黃色的嗎？好，把它們畫成黃色。陰影是淺藍的嗎？就畫成清
純的藍，感到樹葉是紅色嗎？那就用朱紅色的顏料。」在高更的
教誨下，塞魯西葉畫出了又名〈護符〉的〈愛之林風景〉，而這幅
畫立即成為塞魯西葉周圍朋友的護身符、法寶。他們對自然主義
與印象主義宣戰，向綜合主義靠攏，而又自稱「那比」（Les
Nabis），那是希伯來語，意思為「先知」，詩人昂利・卡扎利
（Henri Cazalis）想到的。塞魯西葉由綜合派的一員，成為那比團
體的首位先知。其餘的先知便是朱利安學院的德尼、波納爾、朗
森、依貝、皮歐等人，他們或多或少都對神祕論、宗教等感到興
趣，這些畫家既嚴肅又戲謔，儼然是專家姿態，一方面他們探向

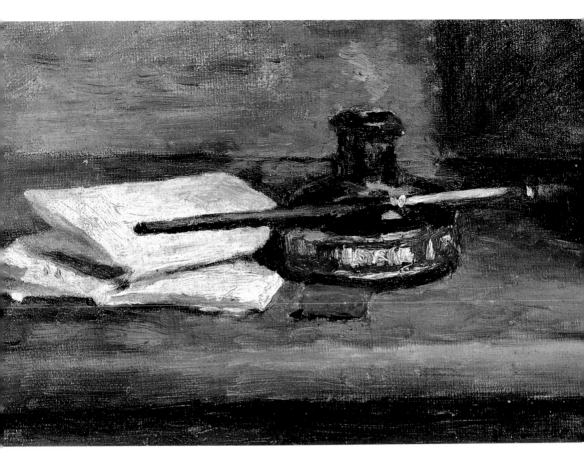

墨水瓶　1888年　油彩
畫布　13×19.7cm
私人收藏

高更的新風格，好像是最先得到宗教般啓示的人。

　　也曾在朱利安學院受業的愛德瓦・威雅爾（Edouard
Vuillard，1868～1940）一八九○年時廿二歲，由於德尼的介紹，
認識了塞魯西葉和波納爾，成爲那比團體的一員。威雅爾年紀尚
輕卻留有鬍鬚，像一個法國在阿爾及利亞征召的土著兵——朱阿
夫，於是大家叫他「那比朱阿夫」，即「土著兵先知」的意思。威
雅爾把好友盧塞爾（Ker-Xavier Roussel，1867～1944）帶進那比
團體，又有來自瑞士的瓦洛東（Félix Vallotton，1865～1925）加
入。那比團體繼續擴大。羅特列克（Toulous-Lautrec，1864～
1901）進來，麥約（Maillol，1861～1944）與勒康普（Lecombe）
在成名爲雕塑家之前也是那比組織的成員。連音樂家德布西
（Debussy）也曾隸屬於這個團體。

　　那比團體一八八九年開始借巴黎的「有髓之骨飯店」，接著在

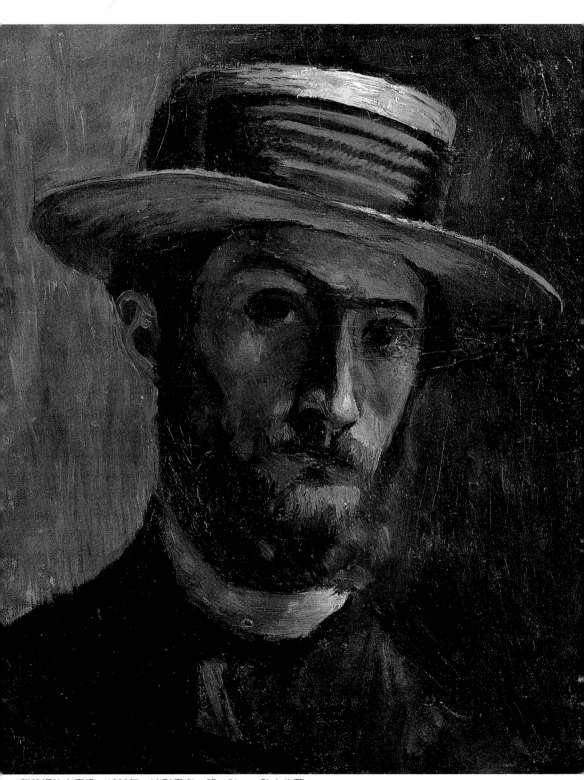

戴草帽的自畫像　1888年　油彩畫布　35×31cm　私人收藏

朗森的畫室或東吉老爹的店鋪裡聚會。一八九一年時納坦森（Natanson）兄弟兩年前在比利時創刊的雜誌《La Revue blanche》遷移巴黎發行，拉費街一號編輯室的前廳，成為那比團體最初展示作品的場所。一八九二年藝術商人布特維爾為他們在「布特維爾之船」畫廊作了第一次正式展覽，之後那比團體定期展出，到一八九九年丟朗‧魯耶畫廊為他們與另一些象徵主義畫家舉辦了一次成功的展覽以後，那比團體便行瓦解，先知們四散，不再共同活動。「那比」——Les Nabis在現代藝術史上只被認為是一個藝術團體，雖然有「那比派」、「那比主義」（Nabisme）等稱呼，但沒有成為一個真正的學派。不過這個十九世紀最後十年十分活躍的團體贏得了當時藝評界的大家費里昂對他們的支持，又作家普魯斯特和傑瑞都是贊助他們的文藝人。

那比諸君中，德尼最擅文筆，那比團體的藝術可借德尼在一八九五年為「布特維爾之船」畫廊的那比展覽會所作之序的一段話來概說：「一幅畫在一匹戰馬、一個裸女，或無論什麼情節敘事表達之前，首先是一片充滿顏色的平面，以某種秩序聚合，為了眼睛之愉快。在作品中，他們寧取由背景裝飾，由形與色之諧契，由材質運用來表現，而非主題之表現。」這些話說明了那比派畫家之摒除自然寫生而著重於色與面的自由詮釋，綜合主觀與客觀作物象變形與畫面分割。

那比畫家的審美還受著藝術家工作之所在的影響，他們在出道之時，都只在小工作室中工作，常是在他們所住的公寓中。波納爾與瓦洛東如此，威雅爾則在他母親的裁縫工作室取材寫繪。

德尼在一八九九年的日記上有幾句話表達了那比畫家畫幅的另外特色：「不靠記憶，不靠對象，是在一個光線不亮的公寓小房間中，而非在一個大工作室或大展示廳中作畫。」這是那比團體畫作常表現室內景的性格。

那比派人都曾從事劇院，特別是「作品劇場」的美工，著手布景、節目單、海報的設計，甚至木偶戲的製作。這無形中讓他們對繪畫創作的想法帶進裝飾的作用。他們取消畫面上物象的玲瓏凹凸的體積感，簡化色調，他們將大家遺忘了或棄置一旁的壁

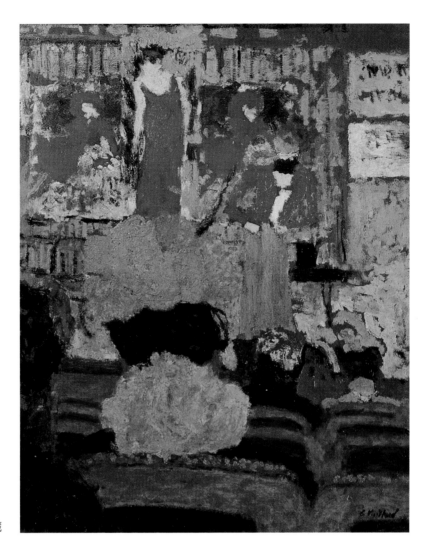

魔術表演　1895年
油彩、紙板、木板
40×39cm　私人收藏

畫效果，膠彩、蛋彩的著色，花玻璃或石版畫的線面關係等技巧
轉化運用，又自高更與貝納的綜合主義、英國的拉菲爾前派、日
本版畫、大眾廣告圖片，還有奧迪隆・魯東（Odilon Redon）、普
維斯・德・夏凡尼（Puvis de Chavannes），以及文學上、戲劇上的
象徵主義取得暗示與借鏡。說來那比派的畫家似乎要廢除手工藝
與架上繪畫之間的差別，除了繪畫與戲劇美工製作以外，他們在
家具、壁板、屏風、扇子、嵌瓷、花玻璃、陶瓷，還有廣告招
貼、插圖等應用版畫上都有傑出的表現。這方面以威雅爾的成就
最為斐然。

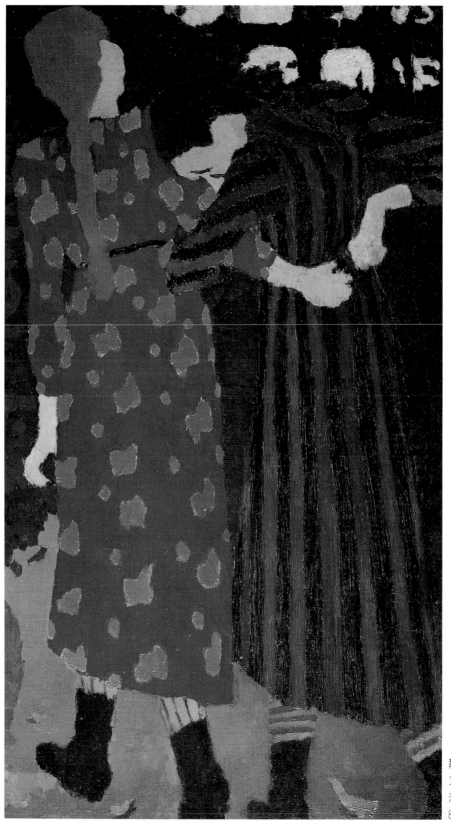

散步的女孩
1891年
油彩畫布
81.2×65cm

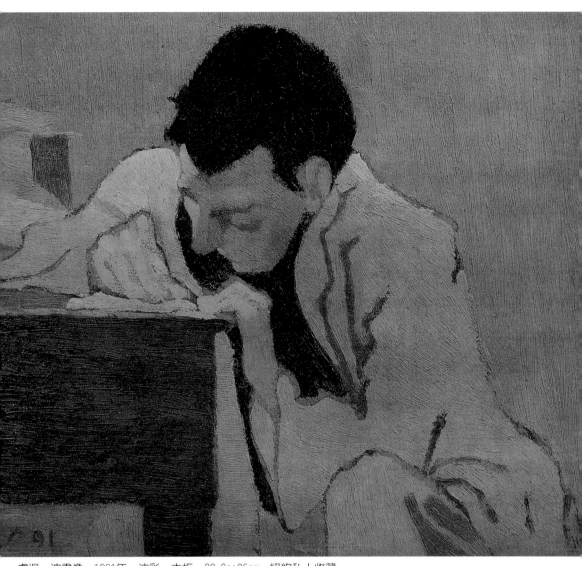

盧涅・波畫像　1891年　油彩、木板　22.2×26cm　紐約私人收藏

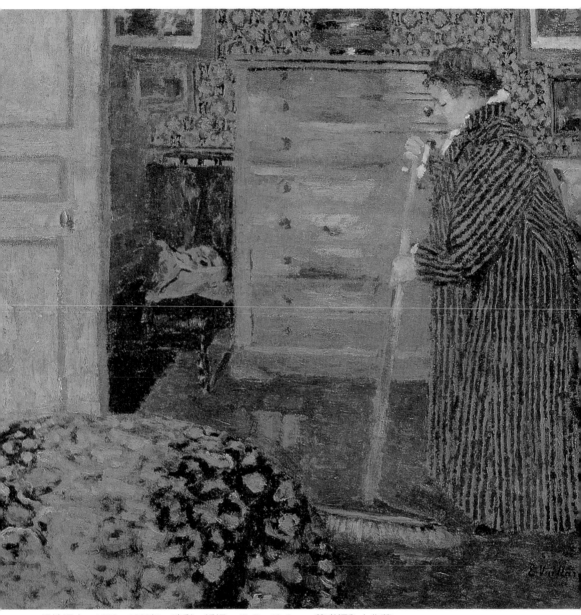

掃地婦人　1892～1893年　油彩、紙板　45.7×48.3cm　華盛頓私人收藏

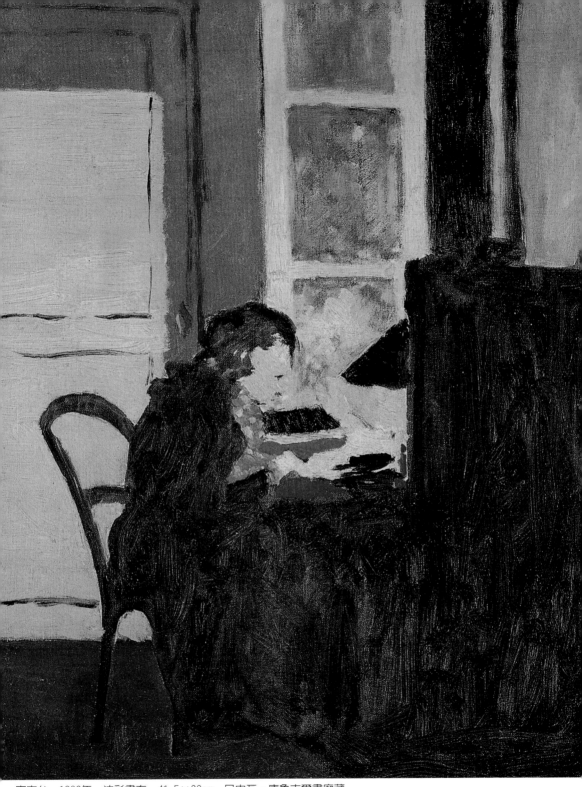

寫字台　1892年　油彩畫布　41.5×33cm　日內瓦，庫魯吉爾畫廊藏

酒店　約1898年
油彩、紙板　33×27cm
私人收藏

自那比派走到生活美見證的威雅爾

　　報考巴黎美術學院三次，一八八七年夏天才被錄取的威雅
爾，在巴黎人才輩出的龔德塞中學（Condorcet école）畢業後，受
到同學盧塞爾的慫恿，放棄投考軍事學校的初衷，作投入藝術生
涯的準備。他們一起去到哥白林學校，在一位活躍於沙龍、得過
羅馬大獎的迪奧傑涅·麥亞的教室裡學習。麥亞十分學院派，威
雅爾在他的指導下作模特兒寫生。為了加強基礎，威雅爾進入朱
利安學院，那裡幾位學院派大師布格羅（Bouguereau）、羅勃·弗
勒里和傑羅姆的課都上了。終於考上巴黎美術學院，威雅爾又幸

野栗樹——花玻璃設計圖
1895年　110×70㎝

運地進入最受學生歡迎的傑羅姆的工作室，但是他待了六個星期便離開，他認為在那裡作古典雕塑的素描和臨摹古典畫，不如直接到羅浮宮看畫揣摹。從他早年的速寫簿上，可以看到他曾特別注意到羅浮宮的十七世紀荷蘭畫派之作與十八世紀法國繪畫。

　　威雅爾的最初畫作，由一些小主題開始，顯示相當的質地。這是荷蘭畫派影響的關係，他使用明暗變化接近的色彩，偏愛灰、米色調，這又是法國繪畫特有的溫文優雅之點。一八九〇年因龔德塞中學另一同學又曾同時受業於朱利安學院的德尼的介紹，威雅爾認識塞魯西葉和波納爾，自此常參加朗森畫室的那比團體的聚會。經過一段短暫的秀拉式點描派畫法的嘗試，就透過塞魯西葉而間接受高更綜合主義的影響，這一年他看了在巴黎美術學院舉辦的日本繪畫展覽，讓他印象深刻，又由於那比諸同仁的相互激勵，一八九〇年夏天以後，威雅爾借朗森的畫室工作，畫出極為大膽、直截精簡，又諧契靈動異常的作品。威雅爾讓自己沉入色彩自由塗繪的悅樂中，他不用構圖的第二元素——線條，只用純色的平塗，沒有體積表現，誇大紅色、黃色的關係，讓人以為那是早了十五年的野獸主義的繪畫，這是威雅爾深化了綜合主義給他的忠告，他這時候的作品也被稱為象徵主義時代的作品，讓他在那比團體中立足為重要的畫家。

　　那比團體諸畫家中波納爾、瓦洛東與威雅爾是十九世紀末廿世紀初歐洲畫壇上將室內景提升到特殊地位的畫家。特別是威雅爾，他由簡樸的家、母親的裁縫工作室，到商訂他畫作的收藏家的優雅華貴公寓式或鄉間別墅中，找到微妙可繪之處，或將日常生活中看到的某種姿態，如縫紉、用餐、閱讀、玩牌、下棋、梳裝、家庭音樂會等片段所見畫下。一八九〇年代那比派描寫現實的方法是不依中心透視法，而是依純粹主觀與裝飾性的觀念所帶出的形式。畫家並不著重表達對象的外在樣貌與環境屬性，而是呈顯其精神狀態及其置放於畫面的美感。威雅爾捐棄畫面視野的深度感與物象的體積感，人物與物件融合在由單純平塗的色彩所造成的形與面的鋪排中。他相當直接地寫繪出自己對布巾、衣料、面龐、頭髮的籠統感覺。他作畫時的狀況常是：「一個女子

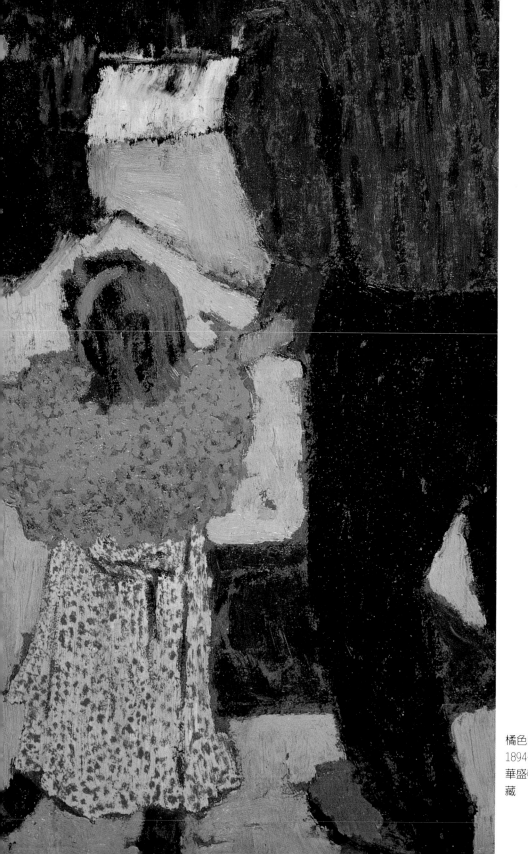

橘色圍巾的女孩
1894～1895年
華盛頓國家畫廊
藏

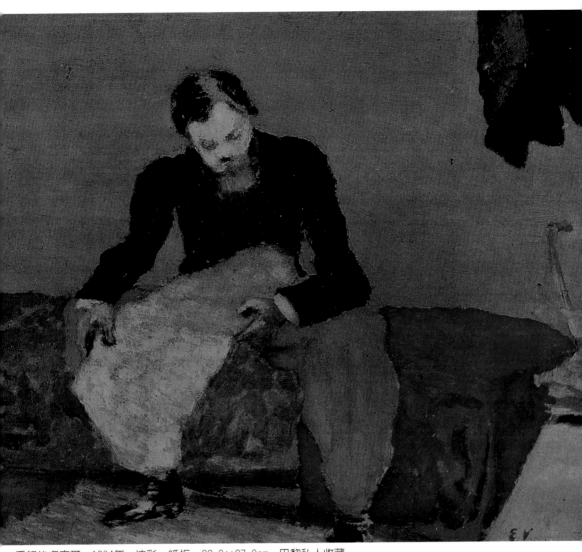

看報的盧塞爾　1894年　油彩、紙板　22.9×27.9cm　巴黎私人收藏

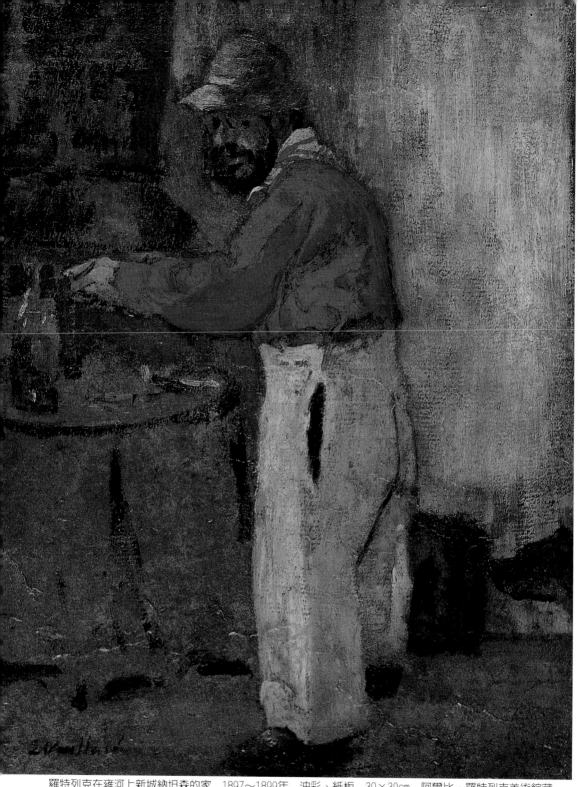

羅特列克在雍河上新城納坦森的家　1897～1899年　油彩、紙板　39×30cm　阿爾比，羅特列克美術館藏

的頭剛給我某種觸動，只有這種觸動能提供我下筆，而不是想到鼻子和耳朵，這些一點都不重要。」威雅爾這時的藝術觀念十分接近詩人馬拉美，詩人要求藝術創作者不要提供事實，而是把他在靈魂中產生的感覺表現出來。威雅爾在日記上寫了：「不是要畫出事物本身，而是它們產生出來的效果。」威雅爾的這種藝術預告了馬諦斯的裝飾性室內畫幅，還有畢卡索、勃拉克、格里斯等人的綜合立體主義靜物畫。而威雅爾差不多在一九○○年以後斷然將自己置身於現代繪畫的主要潮流之外，只自處於對繪畫略為過時的熱情之中。

　　威雅爾並非只作架上繪畫，他很早即為劇院工作，以石版畫作海報和節目單，並設計布景與木偶戲。如他那比團體的朋友們一般，他又憧憬一種可以進入生活層面的藝術，如此引導他從事裝飾藝術，如房屋廳室的壁板、屏風，還有花玻璃、家具、陶瓷等的設計。他一八九二年起便開始作大型裝飾壁屏，一九一二年以後更為重要公眾建築作大型的壁飾，如此威雅爾不只是最擅長畫室內景的畫家，而且成為一位聞名的室內裝飾大師。威雅爾作大型室內裝飾，讓他畫的主題擴展到戶外，他畫公園景、路景、田野景，然而這些都有著私人隱密的氣質，一種隔離世界的感覺，一種濾過的氣氛。

　　威雅爾那比時期以後的創作，漸經由印象主義的畫法轉回傳統自然寫實，可以說比較少有實驗性，比較不現代，然而他流暢又精巧的技術引人驚奇，令人著迷。直到今天，他的藝術仍然完滿地見證了法國唯美時期的感覺。那是自一八八○年底到一九一四年夏天一次大戰爆發前法國一段幸福美好的時期。那個時候上層社會活得稱心如意，新藝術的審美滲入當時生活的所有部門，那種漂亮的生活藝術已經一去不復返，後人只有在威雅爾的畫作中回顧。威雅爾的後廿年，由於越為知名，上流社會人士索請他為他們作像，使他致力於人像寫繪，呈現出另一類前所未有的精心撰構，這是另一種深層對生活對藝術的究探，畫家在有意無意間回應了當時藝壇上「回歸秩序」的呼籲，這時的威雅爾已放下他作為那比團體的一員所持有的繪畫主張。

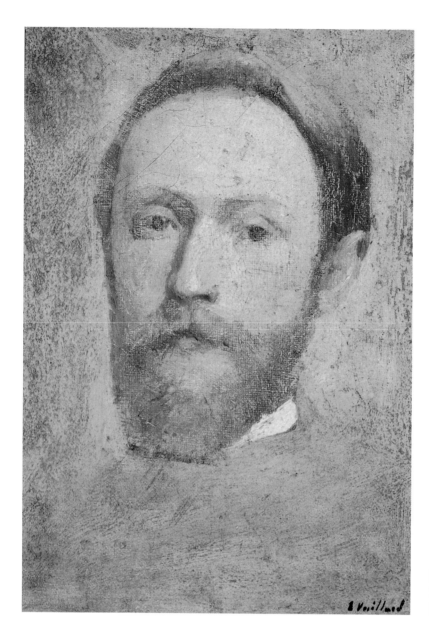

自畫像（臉部練習）
約1889年　油彩畫布
24.5×19cm
巴黎奧塞美術館藏

威雅爾的人、家和母親

「那是一個害羞、保守、蒼白、滿臉思慮，留著褐色鬍鬚的
人，有一個高廣的前額，夢想家與哲學家那樣的，……。他對藝
術極忠誠摯愛，一種奇異的單純，沒有保留，一種完全的投入，
一種為工作而工作的熱忱──這樣名叫愛德瓦·威雅爾的畫家，

生於一八六八年十一月十一日，在居索（Cuiseaux）度過他的童年，那是法國布貢涅（Bourgogne）地區薩翁與羅瓦省（Saone-et-Loire）的一個小城鎮。威雅爾家小康，父親曾任海軍校官，後來成為稅務員，母親擅持家，精縫紉。威雅爾有一位姐妹名瑪琍，一個兄弟叫亞歷山大。瑪琍長大隨母親從事裁縫，亞歷山大後來就軍職。父親一八七七年退休之時，整個家庭搬到巴黎，兩年內母親在歌劇院附近開設一個製作婦女內衣的鋪子。一八八三年父親過世。

家常搬動，父親去世之後，威雅爾與母親住到聖─翁諾瑞區一帶，那裡是大部分巴黎高級布料與服裝營業之地。威雅爾的母親的內衣製作鋪就設在家中。陰暗而窄狹的閣樓鋪陳著布料與縫紉製作用品。許多時候，威雅爾觀察家中的角落、走廊、樓梯等處的陳設，想在這日常生活環境中找些可畫的題材。較後，他們搬到巴提紐爾區，特魯弗街一個較寬敞的三樓上的公寓，這段時期威雅爾畫出一些最幸福寧靜的作品。所畫的室內，天花板看來不高，然東西方向感覺寬敞。從客廳進門望去，壁爐上擺置盆栽，圓桌面放有瓶花，圖案壁紙的牆掛滿畫，和煦溫馨，而威雅爾作畫的一角堆著畫幅，木椅上瓦盆紅花綠葉，甚是明媚。威雅爾畫母親縫紉、烹調、餐飲、梳裝或靜坐，畫母親或姐妹瑪琍共處，畫好友盧塞爾與瑪琍兩人的關係，畫他們結婚所生的女兒小安妮特，也畫母親工作坊模特兒的試衣，這些都在他十分平常偶然的一瞥下轉換為新鮮的畫面。

威雅爾的母親，原姓米修，名瑪琍，畫家稱她為他的「繆思」，她是威雅爾一生最重要的繪畫對象，在家中她總好像隨時都可以坐下充任兒子的模特兒。其實威雅爾的母親十分忙碌，丈夫退休時她即在巴黎以手藝貼補家用，丈夫過世後，她更擔當起整個家計，而家中即是她的工作室、廚房和每日祈禱之處，她的手藝小生意相當順利，這讓她比同時代的女子較能有獨立的經濟生活。她用了兩個女工，其中之一是女兒瑪琍。她是少數加入工會運動的女子，這說明了她有各種頭腦智慧。

威雅爾的母親給人一成不變的印象是獨立而堅強，而她對子

波維爾的畫像　1891年
油彩、紙板　私人收藏

女是完全奉獻的。威雅爾把同學帶到家中，她親切招待，如此盧
塞爾成了她的女婿，瑪琍的丈夫。威雅爾的舊友把她形容成一個
聖人，在威雅爾藝術事業起步、經濟不穩定時她全力支持。他在
畫壇活動時，她注意他的經紀人和繪畫發展方向。他對威雅爾結
識的富有人家與畫商常表疑慮，對威雅爾某些繪畫實驗也有嚴峻
的意見，像她看威雅爾一九〇九年小住聖─賈庫畫的一些膠彩海
景態度十分保留。他如許多母親一般，對兒女的希望是傳統的，
她想望作為畫家的兒子能有一個正規的贊助人，能有官方的認同
和嘉獎，這實在也是十分正常的事。

為保羅・福特的「天仙
的調停」戲劇所作的節
目單　1891年　私人收
藏

　　瑪琍・米修比自己的丈夫多活了四十年。這樣長的寡居生活
倒也並不寂寞，因為兒子確實十分孝順，在威雅爾的姐妹瑪琍與
兄弟亞歷山大相繼成家之後，威雅爾盡量不讓母親孤單，即使後
來前往富有收藏家的別墅度假時，他總把母親帶去，在附近租一
個住所。直到母親去世之前，他習慣上每天至少一次與母親共同
用餐，威雅爾寫說：「和母親在一起吃晚飯，讓我精神得以平
靜，由她美好的面龐，得到平安之感。」威雅爾的母親是畫家兒
子在外面世界衝撞後歸舟停泊的港口。人們談論到威雅爾之獨身
是由於對母親摯愛的關係，當然畫家確實也為照顧母親犧牲很
多，但是似乎並非他的孝順阻礙了他結婚。威雅爾的獨身應該是
當時巴黎社會的一種風尚。

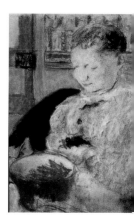

威雅爾夫人之像
1898年　粉彩、紙本
30×27.3cm

威雅爾的那比畫家朋友

　　在家是摯愛母親的兒子，威雅爾在朋友中又是一個謙遜、溫
文不多話且彬彬有禮的人。那比團體的畫家是他最初的朋友。他
佩服塞魯西葉與德尼的聰明敏銳和對藝術的信念，但是與波納爾
和盧塞爾的關係比較密切，與朗森和瓦洛東也有相當的聯繫。而
這些友誼的開始要源起於他就讀的巴黎龔德塞中學。

　　一八八三年，威雅爾與盧塞爾同時進入龔德塞中學時便決定
了他們的前途。比威雅爾大一歲的盧塞爾原也不是巴黎人，三歲
時雙親遷來巴黎。行醫的父親收入豐富，業餘愛好收藏藝術品，

早早啓發盧塞爾對藝術的興趣，由於大哥認識在哥白林學校授課的畫家迪奧傑涅‧麥亞，盧塞爾在中學的最後階段便求教於麥亞。他看出威雅爾有美術天分，勸說他不要報考聖—西爾軍事學校，要他一起到哥白林學校上課。兩人接著又都進了朱利安學院。較後是威雅爾把盧塞爾拉進那比團體，兩人後來又都與《La Revue blanche》雜誌有所交往。盧塞爾由威雅爾的同學朋友，而成為親戚，他娶威雅爾的姐妹瑪琍為妻。盧塞爾的畫作時而十分接近威雅爾，時而讓人想到德尼。他如那比團體諸人一般自高更與日本藝術得到許多啓示，然更常優游神往於象徵主義詩感世界的他，很快地對那比派室內性質的小幅創作減低興趣。一八九九年，盧塞爾搬到雷塘‧拉‧維勒之後便與大家疏遠，但與威雅爾還保持往來，每次見面兩人都如少年時般促膝傾談。他們同時參加過幾次秋季沙龍與獨立沙龍，一九○八年又都到朗森主持的學院教了一段時候的課。

德尼也是龔德塞中學的學生，比威雅爾小兩歲，應該不是同班，但大家早都相識。德尼在一八八八年同時進入巴黎美術學院與朱利安學院，是在朱利安學院遇到塞魯西葉。受到塞魯西葉那幅〈愛之林風景〉深深吸引，就接納了塞魯西葉的審美觀點。德尼在一八九○年的《藝術與批評》雜誌上為那比團體發表了宣言。同時是理論家又是實驗者的德尼，想像空間十分廣大，當威雅爾還在自然主義畫法打轉的時候，德尼已想出了新的修正傳統觀念的作畫方式。由於德尼的關係，威雅爾認識塞魯西葉和波納爾，而進入那比團體。一八九一年威雅爾曾與德尼在畢加爾共用畫室。德尼如塞魯西葉，走的是比較神祕傾向寓言性質的路子，威雅爾與波納爾走向裝飾趣味。由於德尼的宗教內涵與象徵主義傾向，以及對女性提升的描繪，成了那比團體中的「聖像先知」。他在一八九七年給威雅爾的一封信中，試著要說服威雅爾應自「意願」出發來引導藝術，雖然他知道威雅爾已十分在意於他訂畫者的趣味。一九○○年以後，威雅爾先走向印象主義再導向傳統的畫法，德尼則早邁向古典。

經德尼的介紹，威雅爾與波納爾相識而結成一生的友誼，這

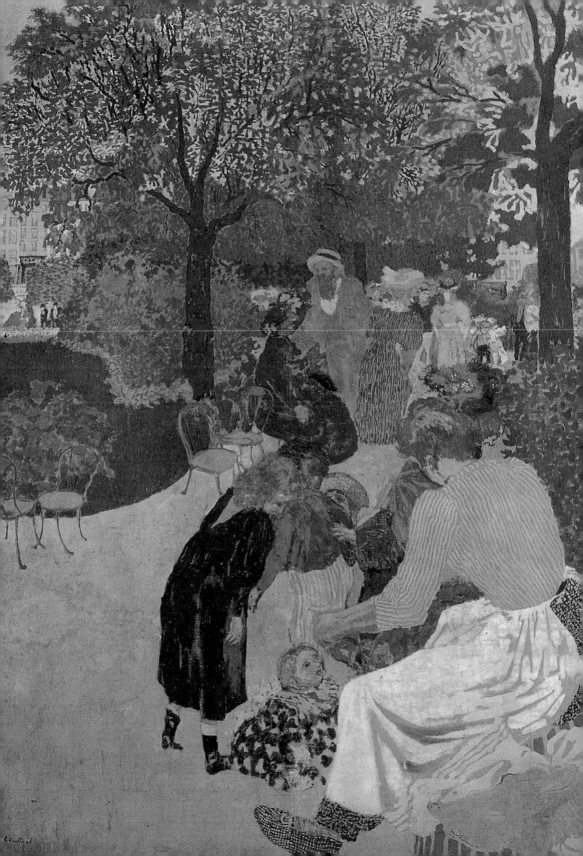

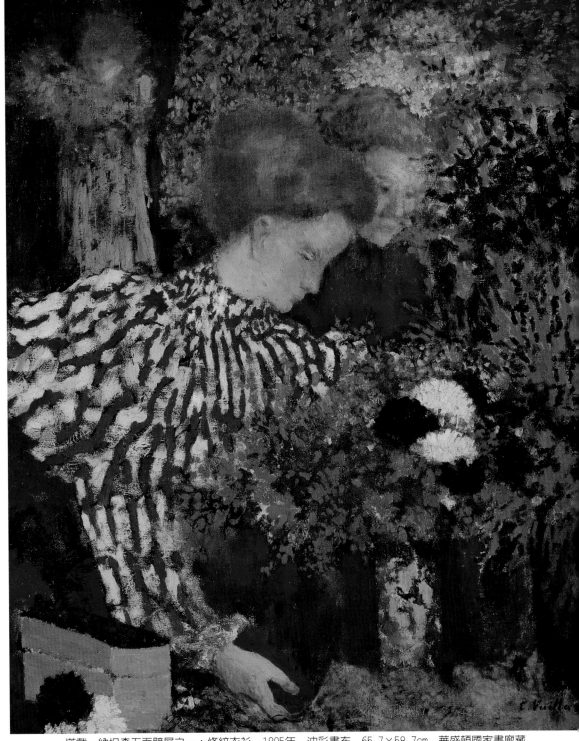

塔載・納坦森五面壁屏之一：條紋衣衫　1895年　油彩畫布　65.7×58.7cm　華盛頓國家畫廊藏

公園　1894年　膠彩、畫布　210.8×159.4cm　紐約私人收藏（左頁圖）

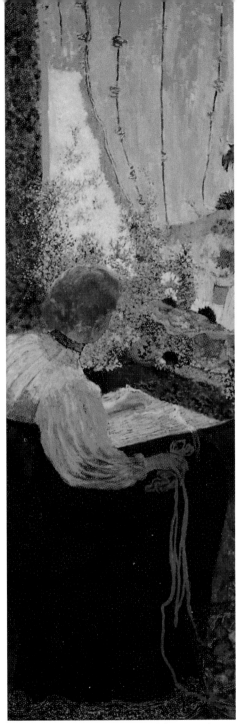

塔載‧納坦森五面壁屏之二：織氈　1895年
油彩畫布　177.7×65.6cm　紐約現代美術館藏

室內人物　1896年　油彩畫布　49.5×52.7cm
紐約私人收藏

位首先受柯洛後來受高更影響的那比派人，因對日本藝術特別熱中而被稱爲「日本先知」。波納爾和德尼一樣都曾與威雅爾在畢加爾共用過畫室，後來威雅爾與波納爾更加接近。波納爾原是精神充沛、無憂快樂的人，因此贏得溫靜多思慮的威雅爾的欣賞。兩人對裝飾藝術感到興趣，一說是波納爾影響到威雅爾。他們也都參與了劇場的美工，又都在一九○○年進入貝恩漢畫廊。較後波納爾說自己在印象主義中找到「自由的感受」，這也是威雅爾的感覺。一九二○年代以後波納爾生活轉入隱遁，威雅爾對他友誼不變。

戲劇學院朗誦比賽
1890年　墨水、紙
40.7×31cm　私人收藏

威雅爾、波納爾、德尼與盧塞爾對塞魯西葉都心存感激，這位有著紅光閃閃鬍鬚的那比先導，大家稱他爲「紅鬚先知」。一八九○年威雅爾認識塞魯西葉十分興奮，在日記上稱這年是「塞魯西葉的一年」。這位在布列塔尼阿凡橋受了高更的影響而畫出了〈愛之林風景〉的畫家，又將這幅畫稱爲〈護符〉，可看出他在精神上的奧祕傾向，較後他繼續孕育出圖示式的畫面，道出布列塔尼地方人精神的純淨與悲憫。一八九六年塞魯西葉更沉湎於神智論而皈依宗教成了修士。由於對義大利繪畫的探討，他的審美觀向著黃金分割的聖律演展。塞魯西葉的藝術理想十分高遠，他曾寫信給德尼說：「我夢想未來有一純淨的藝術公會，僅僅由對藝術深深信服的人所組成，他們愛善與美，在他們的作品與行爲中置入一種無可界說的，我稱謂它爲『那比—先知』的特質。」

那比團體諸先知中，塞魯西葉傾向基督教，朗森則充滿異教徒色彩。在那比團體活動之初，大家常到朗森的工作室聚會，朗森稱自己的工作室爲「寺廟」，稱他的妻子法蘭絲爲「繆思」。他讀了一大堆奧義說、神智論和巫術之類的書，要到他畫室作客的人都穿上長袍，又要求大家說一種彷若神諭的語言。威雅爾似眞非眞地跟大家念咒笑鬧，但他眞正興趣的是朗森的劇場才能。他跟朗森作木偶戲的布景，因而開始了威雅爾劇場美術設計之途。朗森自里莫居美術學院畢業來到巴黎求發展，成爲那比團體最初的核心人物。他的畫以清明、色彩與捲曲線條作出裝飾性又帶有神祕氣氛的畫面。他也熱中日本藝術，大家稱他是「比日本先知

伊維特‧基貝爾的像
1890～1891年　粉彩、
紙本　36×25.2cm
私人收藏

波納爾更為日本迷的那比」。一九〇八年朗森與妻子開設了他們的
繪畫學院，威雅爾、塞魯西葉、德尼、瓦洛東都贊助，成為教授
團隊的一員。過一年朗森便去世了，他的早逝讓他名聲不若其他
那比人響亮。

　　來自瑞士洛桑的瓦洛東，被大家叫為「異鄉那比」，他一八八
二至八五年及一八八九年在朱利安學院註冊，先認識塞魯西葉、

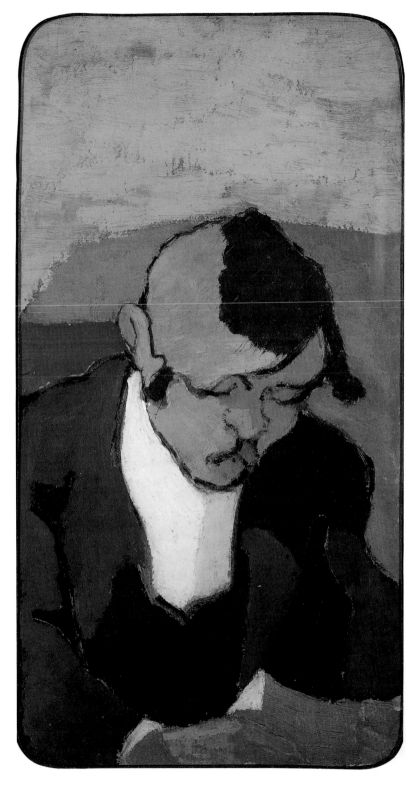

坎城：地中海邊的公園
1901年　油彩、紙板
匹茲堡卡奈基美術館藏

盧塞爾之像　1890年
油彩、紙板　35×19cm
巴黎奧塞美術館藏

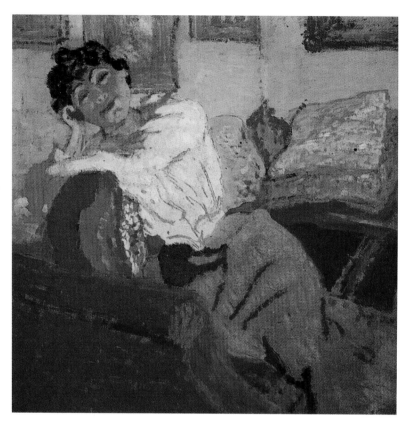

赫塞爾夫人在臥房
1905年　油彩畫布
54.6×54.6cm

德尼、盧塞爾和依貝，爾後與威雅爾和波納爾較為接近，大概是性情、趣味較相近的關係。瓦洛東以寫實油畫開始，後致力於版畫，再轉向綜合觀念的寫繪。他參加那比團體諸人的活動，在一九〇三年與貝恩漢畫廊老闆的女兒布加里爾結婚。威雅爾曾兩次到他們瑞士的度假別墅相聚，瓦洛東夫婦隨同威雅爾到他們後來的收藏家納坦森與赫塞爾的度假屋居。他們保持深厚的友誼，在後來瓦洛東的日記中他寫說：「看到威雅爾沉在一幅人像的寫繪中，所有我們舊有的溫柔、情緒湧上，……他還是老樣子，優雅、高尚、……，我們在年輕時相識相惜，現在老大了，只有回味這種幸福的感覺，即使鬍鬚白了，腰骨酸了。」

威雅爾那比之初的人物畫

　　一八九〇至九一年，威雅爾剛入那比團體不久繪製的一些人

物，是畫家一生最鮮活靈妙的作品。如果說威雅爾深具那比精神並顯示個人特質的畫作，原該就是這些。除少數外，它們通常尺幅不大，大多僅在十餘至三十餘公分長寬之間。畫面雖小，精神空間卻寬廣，其可貴之處在於構圖形象簡約而巧妙。除少數繪於畫布，大多數是油料塗繪於紙板，威雅爾以純色大膽快速平塗，一種催眠狀態的刷塗，只有少數色線與色點相佐，而又讓畫面呈出一種綺麗虹彩或釉彩似的明光。其中有些幾乎要讓人誤以為是一九〇五年以後巴黎秋季沙龍展出的野獸主義繪畫。

　　自青年時代，威雅爾就由多面自我照鏡來質問自身的容貌。在日記中，他常畫下自己小小的圖像，時或以岸精筆或油料繪於紙板。〈八角形自畫像〉是威雅爾最突顯的自我寫繪。他將塞魯西葉借自高更用於〈愛之林風景〉上的鮮黃、金橙、草綠與赭褐色，如德尼所說的以某種秩序聚合，部分觸點上近於點描派畫法的紅綠色斑，呈現出光燦搶眼又含蓄曖昧的一幅人像。這讓那比的朋友們不再把他看成外省來的表兄弟，而尊他為十九世紀末巴黎前衛藝壇的活躍人士。其實威雅爾並不常以那樣深鑽的眼睛看人，他的目光常溫和，有時甚至呈現迷失之感，他的一幅〈戴草帽拿拐杖的自畫像〉描繪準備走出家門的自己，卻不知往哪個方向去，背景紅、黃、綠分割了畫面。後世的藝評人戲稱那是一個那比，不慎闖到美國抽象畫家羅斯柯（Mark Rothko）的畫中。

圖見7頁

　　威雅爾極年輕時的愛情沒有文字記載，在畫家的日記中似乎也未提及，卻讓後人在他〈吻〉的一畫中窺見，或許這只是他對愛情的想像，畫下留著柔軟紅髭鬚的年輕的自己，與一個長髮辮、嬌潤臉蛋的女孩相擁接吻的畫面。二人的膚髮與背景由淺淡的米黃與橙黃色面構成，與威雅爾的黑衣和少女的淡青衫褸相照，青春的愛情發出金色的暉光。

　　早年將周圍朋友們的動態記下，威雅爾畫盧塞爾閱讀、波納爾拿筆作畫、一位劇場朋友盧涅‧波（Lugne-Poe）伏案。繪盧塞爾的半身像較早，是綜合主義的色彩組構，幾片鮮豔色與重色畫分出主體與背景，盧塞爾的頭髮亦由金黃與帶綠的黑分成兩邊；描繪龔德塞中學後從事戲劇的盧涅‧波沉緬在金色的光中，威雅

八角形自畫像　1890年
油彩、紙板　36×28cm

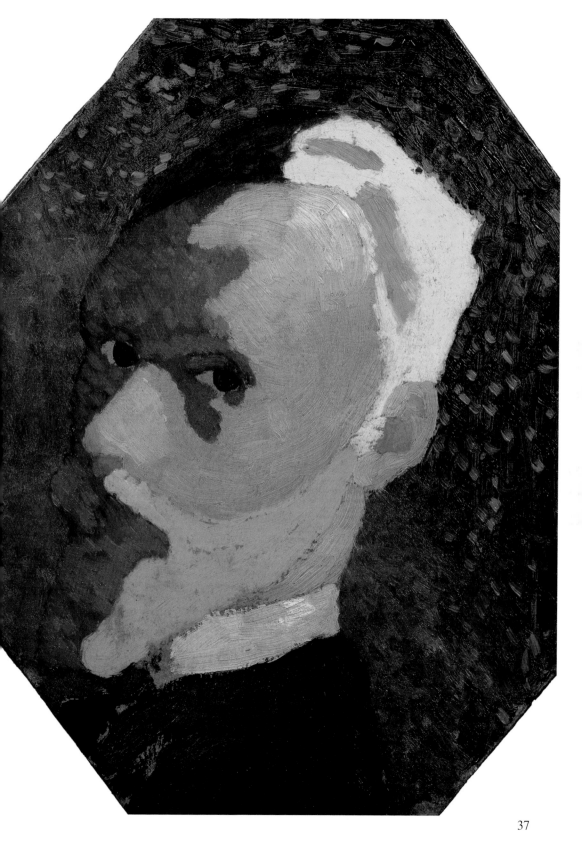

爾在此畫中僅以黑色與金黃、米黃色調對比而成，以橙、黑色線勾勒，卻極牽動人心；畫波納爾的側面像已是一八九一年，威雅爾似乎自平塗色面的畫法中，欲引發部分寫實，然波納爾的黑衣領仍是平塗的趣味。另外，這期間一幅〈綠帽女子的側影〉也是此類半身像。

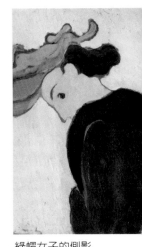

綠帽女子的側影
1890〜1891年
油彩、紙板　21×16cm
巴黎奧塞美術館藏

〈床上〉一畫一直保留在畫家身邊，很少公開，卻是後來大家公認的那比派及威雅爾早期代表之作。可能是繪母親或姐妹瑪琍沉於睡眠之中，身體全爲被單遮蓋，只留閉著雙眼的頭部，這是大膽的那比派構圖，拒絕畫面玲瓏體積的表現，以平塗色面與簡單線條勾勒形象。此相當大尺寸的畫幅（73×92.5cm），色調減至最輕，是黏土色與淺灰綠的變調，只有頭部及現出一半的法國室內壁上常懸掛的十字架，一Ｔ字形，用了赭褐之色來提升畫面的

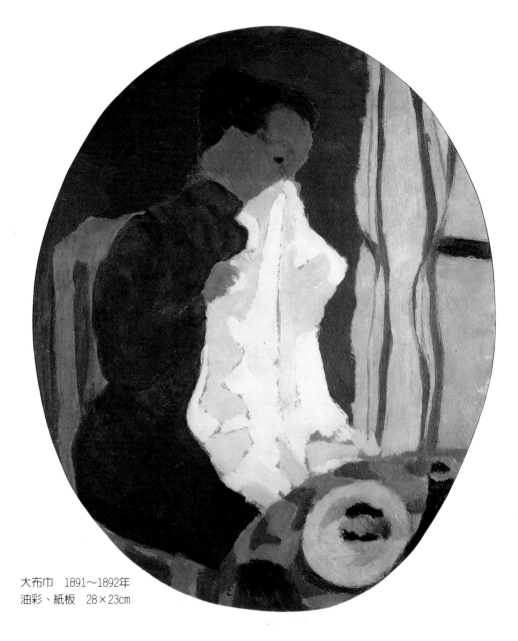

大布巾　1891～1892年
油彩、紙板　28×23cm

效果。這幅描寫睡眠的畫，讓人想到是愛好戲劇的威雅爾受到梅
特林克或易卜生象徵主義戲劇幽隱意識的暗示。畫面處理則同時
有著高更、普維斯・德・夏梵與日本繪畫的影子。較後一幅小尺
幅橢圓形的〈大布巾〉有著與〈床上〉這畫同樣柔雅寧淡的趣
味。

　　十九世紀末的文藝人到咖啡音樂座聽歌是常事，喜出入表演

（左頁下圖）
床上　1891年
油彩畫布　73×92.5cm
巴黎奧塞美術館藏

39

場所的威雅爾對這樣的地方特別感到好奇。在畫他〈八角形自畫像〉的前後，威雅爾畫了〈咖啡音樂廳的歌者〉，又名〈日本長臥椅咖啡廳〉，畫中歌者像是上了色的剪影，褐赭色臉部的側影十分強烈，充滿暗示，歌者黑衣上一片紅，與背景著上色斑的彩色塊

音樂咖啡廳的歌者——
「日本長臥椅」咖啡廳
1890～1991年
油彩、木板　27×27cm
私人收藏

裁縫師　1890年　油彩
畫布　47.5×57.5cm
私人收藏

構成這件威雅爾早期的另一件大名作。以近似的方式，威雅爾繪
出〈裁縫師〉、〈男子與兩匹馬〉，以及又名為〈雅歌〉的〈園中
婦女〉那樣形象單純、色彩鮮亮的作品。至於〈兩女孩散步〉在
平塗的形的色面上，威雅爾著筆了兩女孩衣衫上的條紋與色斑圖
案。一八九三年的〈裁縫工作室中兩女工〉，是這類畫中十分傑出
者。

　　以色斑輔佐綜合觀念色彩處理畫面的前後，威雅爾有時以近
似點描派的畫法來點繪整體畫面，然這又與秀拉、席涅克、克羅

男子與兩匹馬　1890年　油彩、紙板　26×34.5cm　私人收藏

園中婦女——《雅歌》　1891年　油彩畫布　74×51cm　特里東基金會藏（右頁圖）

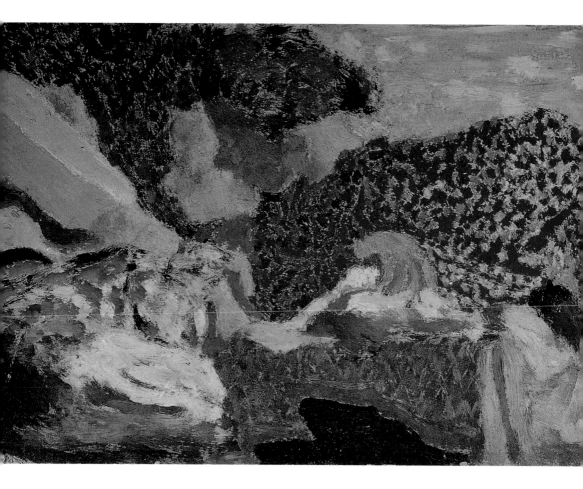

斯所用的色點不同，威雅爾是在打好較簡略的形的色面上加上較
大筆觸的斑點，來盧掩人物或物件的輪廓，並且為畫面造出光燦
的效果，如他畫〈祖母洗碗盆〉和〈虛掩的門〉等畫；威雅爾的
色斑筆觸較後擴充為室內景中壁紙、地氈、帷幔或人物衣著上花
紋的寫繪。

　　那比之初受日本繪畫暗示之時，威雅爾在畫作上也多處顯示
出對東方剪影的愛好，自〈逆光的祖母米修〉畫到〈燈下兩婦女〉
至〈穿針人〉中的人物都是。這些畫中，畫家在單純的剪影式人
物之後，增添了背景的寫繪。另一方面，一八九一至九三年間威
雅爾將某些人物輪廓鬆放，呈顯寫意的筆趣，如〈試衣〉、〈藍上
衣的女子〉，而〈優雅者〉最為優美。此畫路發展至一八九八年，
包括〈絨圍巾〉、〈歌劇院〉等筆趣逸逸之作。

裁縫工作室中兩女工
1893年　油彩、紙板
13.3×19.4cm　愛丁堡
蘇格蘭國立現代藝術畫
廊藏

祖母洗碗盆　1890年　油彩、木板　21×17cm　私人收藏

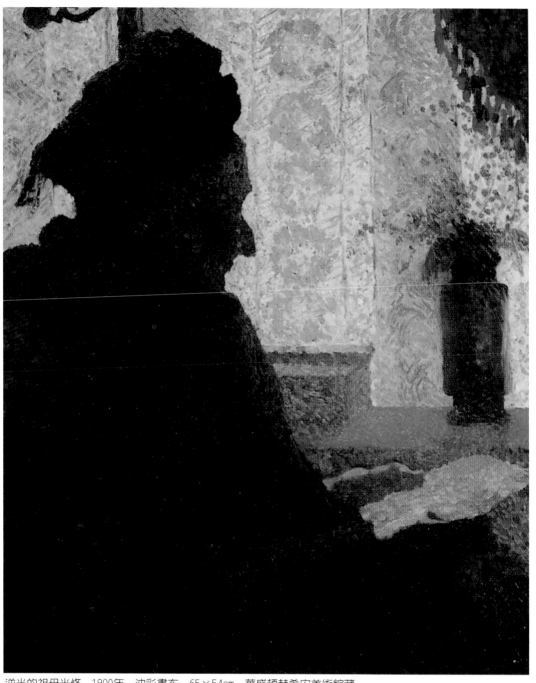

逆光的祖母米修　1890年　油彩畫布　65×54cm　華盛頓赫希宏美術館藏

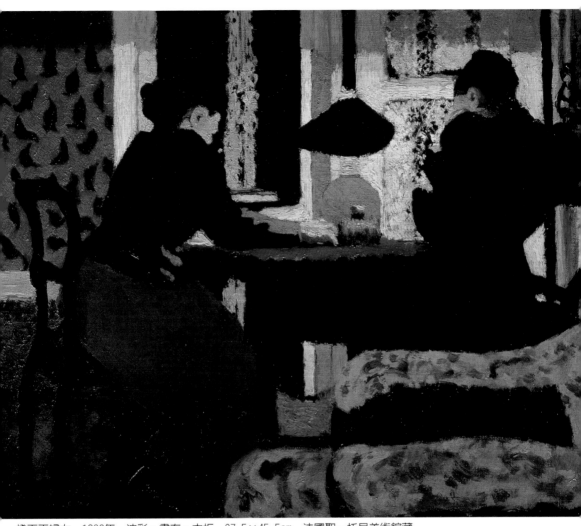

燈下兩婦女　1892年　油彩、畫布、木板　37.5×45.5cm　法國聖一托貝美術館藏

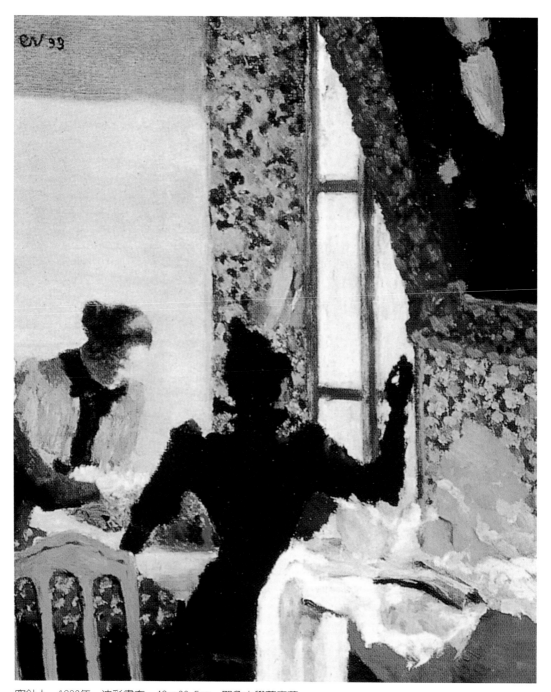

穿針人　1893年　油彩畫布　42×33.5cm　耶魯大學藝廊藏

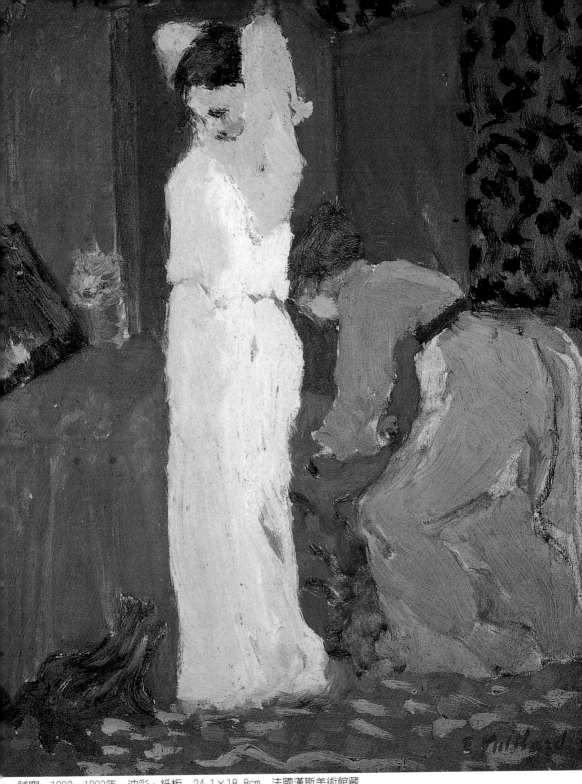

試穿　1892～1893年　油彩、紙板　24.1×18.8cm　法國漢斯美術館藏

藍上衣的女子　1915年　粉彩、紙板　65×51cm　法國格倫諾柏美術館藏

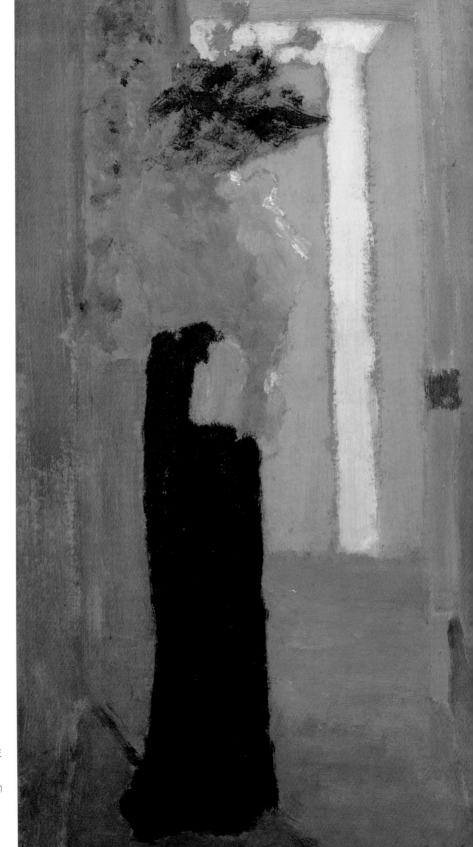

優雅者
1891〜1892年
油彩、木板
28.4×15.3cm

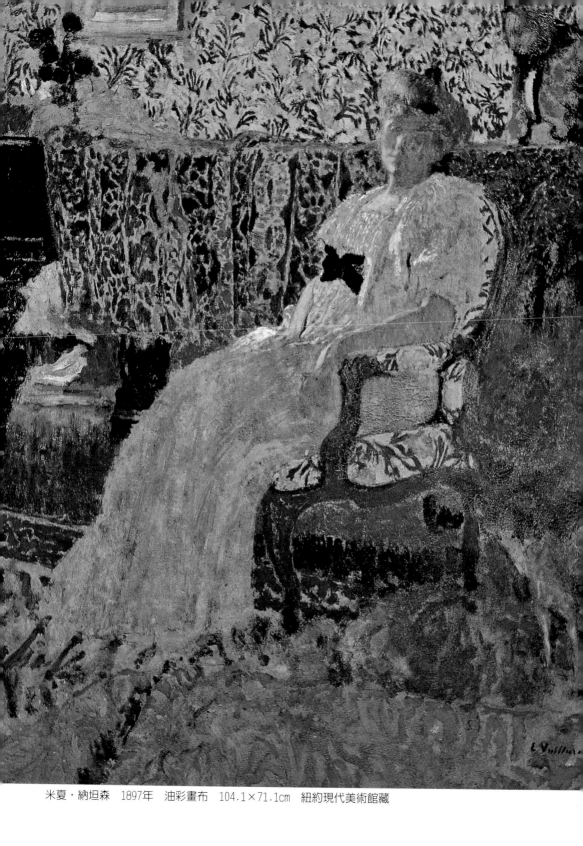

米夏・納坦森　1897年　油彩畫布　104.1×71.1cm　紐約現代美術館藏

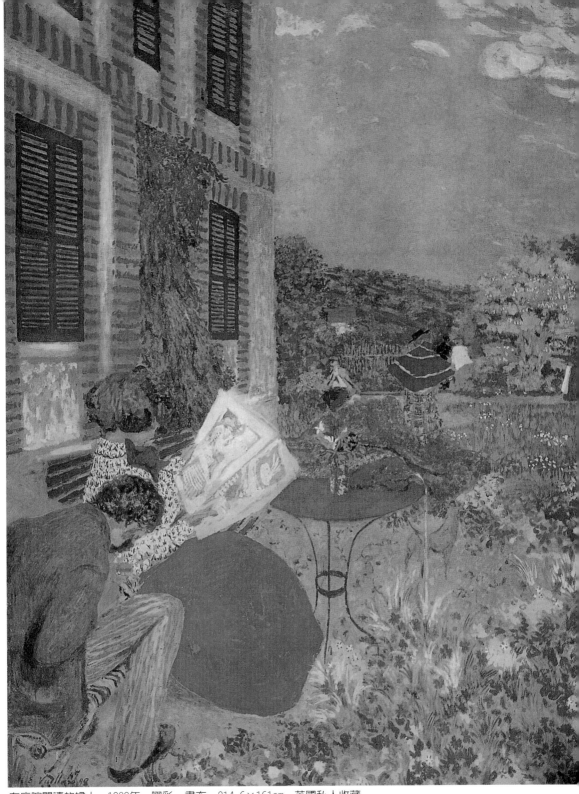

在庭院閱讀的婦人　1898年　膠彩、畫布　214.6×161cm　英國私人收藏

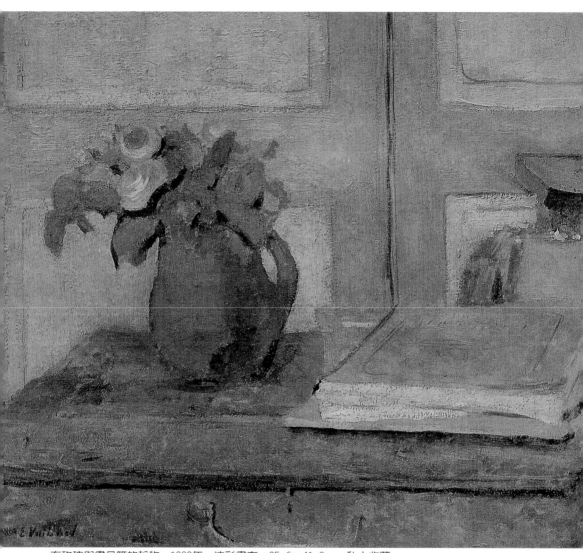

有玫瑰與畫具箱的靜物　1898年　油彩畫布　35.6×41.9cm　私人收藏

公園休憩的婦人　1898年　膠彩、畫布　214.6×161cm　英國私人收藏（右頁圖）

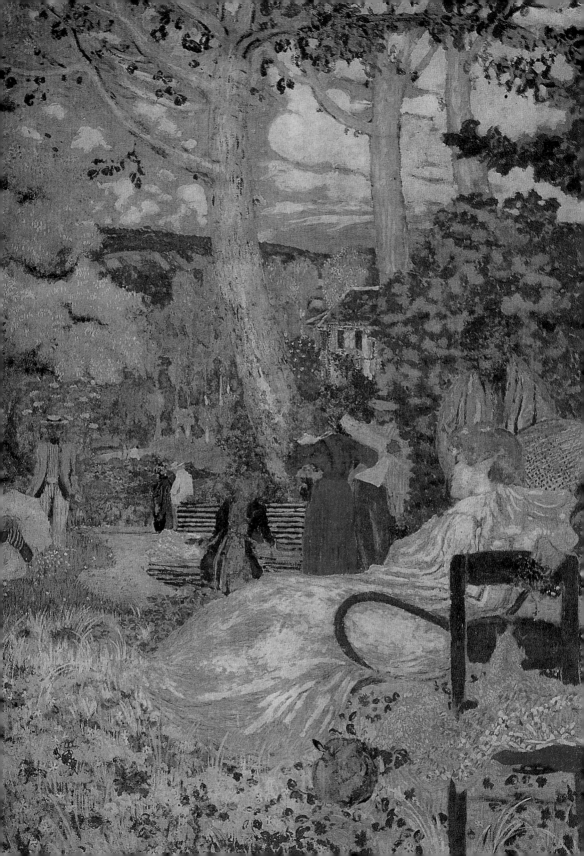

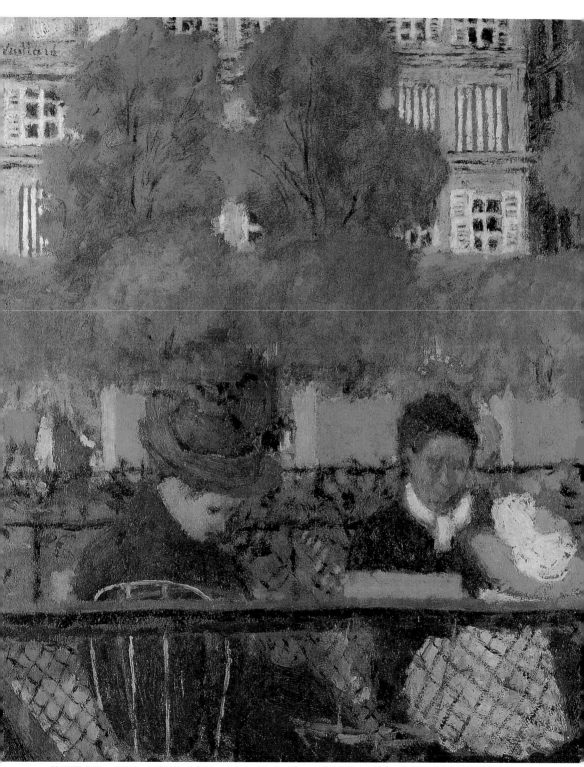

杜樂麗公園　1897～1900年　油彩、木板　38.7×33cm　美國維吉尼亞，保羅‧梅龍美術館藏

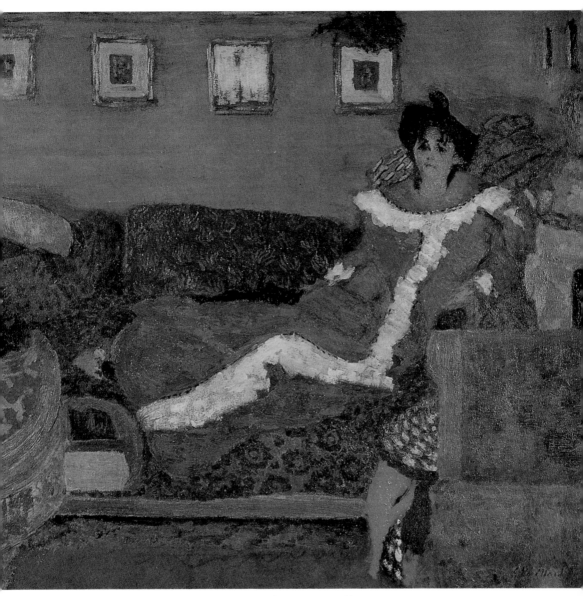

紅色外衣　1898～1900年　油彩、紙板　58.4×65.4cm　紐約私人收藏

布特先生（為自由劇院
所作節目單） 1891年
墨水、紙本
19.5×16.5cm
私人收藏

最初與戲劇有關的工作

　　那比團體活動之初，常到朗森的畫室聚會。為了給大家助
興，這位異想天開的畫家弄出一齣打趣資產階級的戲劇「普魯斯
特修士」，帶動了那比派人的劇場工作興趣。朗森不久成立了一個
木偶戲的班子，那時主要的布景常由威雅爾承擔，特別是在一八
九二年他們到參議員庫隆府上，以梅特林克的「七公主」為劇本
所作的木偶戲表演時，威雅爾盡了很多心力。

　　事實上，威雅爾早在日記中說到，在一八八八年他便畫了劇
院包廂的草圖，這顯露了藝術家即早便對戲劇十分感到興趣。由
於龔德塞中學同學盧涅‧波的介紹，威雅爾的那比諸人認識了自

伸躺的裸女（為自由劇
院節目單所作草稿）
1890～1891年
羽筆、紙
18.2×22.9cm

由劇場的主持人安德烈‧安東。安東是一位向畫家索求協助製作
節目單的劇院經理人，然而由於他對戲劇的自然主義傾向，與那
比團體中重具象表現的依貝比較接近，而少採納此時走象徵主義
綜合風格的威雅爾的建議，威雅爾只為自由劇院的節目單作封面
及內頁插圖，有些留了下來，上面清楚地寫著「THEATRE
LIBRE」（自由劇院）。

　　安東並沒有請那比團體的畫家參與布景設計。那比諸人在詩
人保羅‧福特主持的藝術劇院，同時獲得製作節目單與布景設計
的機會。保羅‧福特興趣於新興的象徵主義戲劇，他動員了所有
象徵主義詩人馬拉美引導下的藝術家和前衛雜誌來共同推動。福
特又創辦了一份與劇院同名的詩的雜誌，上面刊載由畫家們所作
的插圖與劇院節目單。威雅爾是參與的畫家之一。愛好美術的福
特自一八九一年起還在每一個戲劇演出終場介紹一幅繪畫作品，
他給那比諸人許多提攜。

　　盧涅‧波承繼保羅‧福特成為藝術劇場的主持人，在威雅爾
的建議下，改名為「作品劇院」（le théâtre de l'Oeuvre）。作品劇院
在一八九三年五月為比利時象徵主義劇作家梅特林克的「裴利亞

為作品劇院所作的海報
1894年　石版畫
30.2×23.5cm
私人收藏

與梅麗桑德」推出首演，也為當時歐洲各地新起的劇作家如德國的霍普特曼、丹麥的史特林堡、挪威的易卜生的戲劇安排演出。他商請畫家德尼、孟克、朗森、塞魯西葉、羅特列克、瓦洛東，還有威雅爾等人參與布景與節目單的製作。在盧涅‧波的記憶中，威雅爾的工作十分重要，因為他特別熱中戲劇：「我加說一句，在所有人中，在第一分鐘即興致勃勃並提出最好建議的是威雅爾，他在我到戲劇學院上課時就常陪著我去。」威雅爾對當時的默劇演員菲利西亞‧馬列的崇拜，讓他以水墨與不透明水彩畫了以她為主題的一組作品。他也為另一位演員柯克蘭作像，而柯克蘭是最先支持威雅爾藝術的人。

　　威雅爾為作品劇院設計了許多布景，常是顏色鮮豔、富於創意，這些後來都毀了，然在當時引起有心人注意。比如一八九四年在為德‧雷尼爾的戲劇「女看守員」的演出，他在舞台與觀眾席之間拉起一層薄紗，在易卜生的戲劇「營造商索涅斯」演出的

60

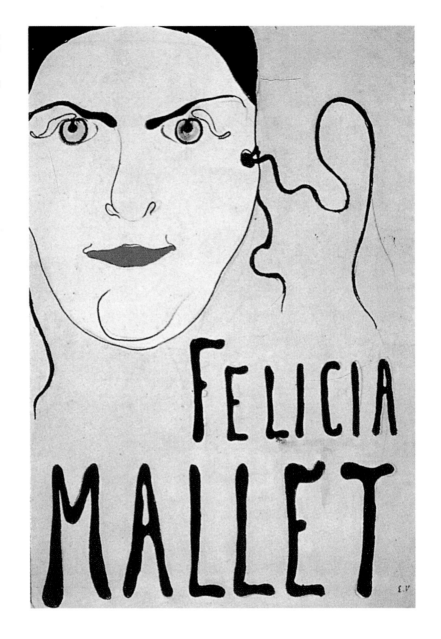

舞台上放置一片傾斜的平面，圖像是他在一八九○年畫的一幅廿餘公分長寬紙板上的小油畫〈鵝〉的放大。這樣的用意，依照象徵主義精神的說法是將演員的表演虛掩化，將他們投入一種非現實的境界。威雅爾動搖了舞台設計的觀念，在開始時並不怎麼受到瞭解，但終究影響了德國表現主義和俄國創新派戲劇的舞台設計。

菲利西亞・馬列的彼也羅丑角裝扮　1891年　墨水、紙　26.1×20.8cm

小柯克蘭　1890年　粉彩、紙本　23.5×16.5cm　私人收藏

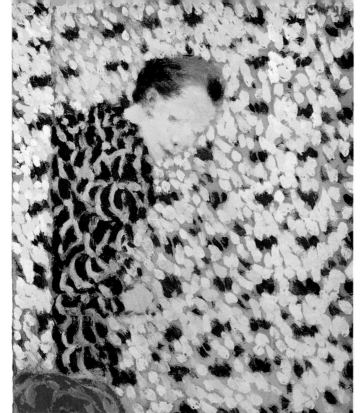

虛掩的門　1891年　油彩、紙板
27.2×22.5cm

為作品劇院的易卜生戲劇演出所作的節目單　1893年10月　石版畫　21×31cm　私人收藏

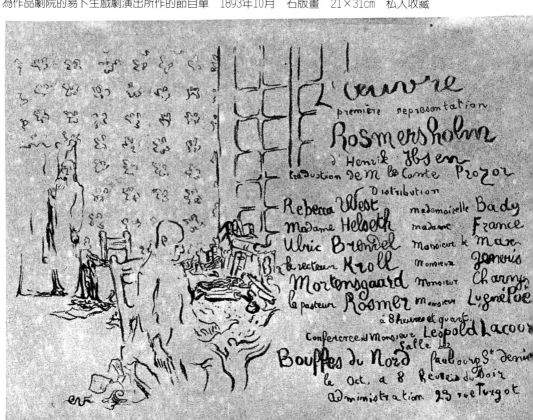

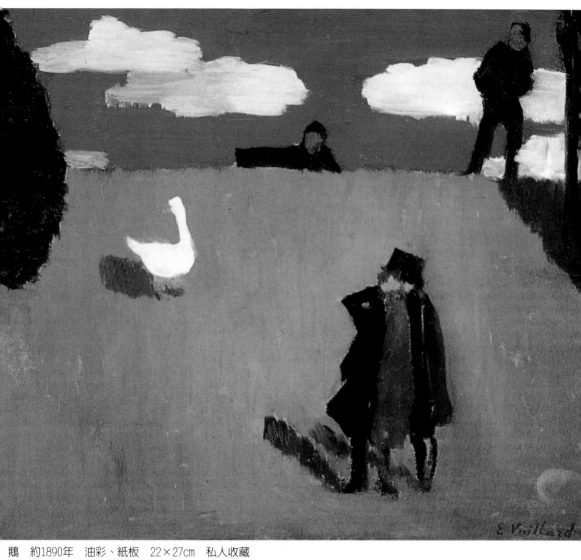

鵝　約1890年　油彩、紙板　22×27cm　私人收藏

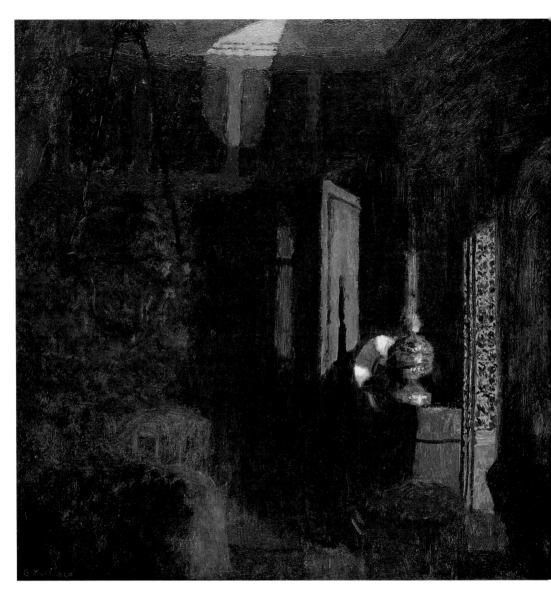

威雅爾繪畫的養成，讓他在布景設計方面相當得心應手，而布景設計的經歷又使他的創作得以顯示個人的特質。在他綜合觀念的作品中，由於人造光線的安排，而使畫面產生戲劇效果，像一八九一年畫的〈晚餐時刻〉。他以用於布景的特殊膠彩替代油料來作畫，又使他的畫有如舞台布景一般，例如在〈酒吧中的女子〉一畫中可以看出。還有，由於劇院的環境，投燈的照明、布景豐富的色彩、演員活潑的演出，讓威雅爾得有創新的主題，並且給

窗內景——神祕
1896年　油彩、紙板
35.8×38.1cm
私人收藏

音樂晚會　1896~1899
年　油彩、木板、紙
43.2×55.2cm
私人收藏

圖見68頁

他一種大膽構圖的啓示。

　　一八九五年以後，威雅爾便停止爲劇院工作了，但數年來與象徵主義戲劇的接觸，讓他的室內景繪畫，畫中的人物還時有某種象徵主義的，差不多是神祕性的內涵。〈窗內景〉又名〈神祕〉的一畫中，一個昏暗無人的室內，有照明投於牆板，櫥櫃邊油燈及屛風上，如在舞台上的一角。〈音樂晚會〉一畫中，黑衣的人物各據一隅，沉於各自聆聽的感受中，恰似舞台上的一景。至於大幅尺寸的〈六個人物的大室內〉更是一幕戲劇，畫中威雅爾的母親、盧塞爾、畫友朗森暨夫人法蘭絲、法蘭絲的姐妹傑爾曼、一位女詩人伊達·盧梭，這六個人之間好似有什麼難以溝通之

67

六個人物的大室內　1897年　油彩畫布　90×194.5cm　蘇黎世美術館藏

事，紅色主導，充滿地氈、掛氈、帷幕圖案之美的華麗室內，有種不安懸宕的氣氛。有人認爲這同時是象徵主義又是自然主義戲劇的景象。

納坦森家族與米夏

由於從事戲劇工作，而且原也是龔德塞中學同學的彼爾‧維貝的介紹，威雅爾認識納坦森三兄弟，亞歷山大、塔載和阿弗瑞，他們是原籍波蘭的猶太人、一八八〇年移居巴黎的富有銀行家亞當‧納坦森的兒子們。在布魯塞爾創辦《La Revue blanche》雜誌後兩年，他們把雜誌社址遷至巴黎，此時威雅爾與那比派人與納坦森兄開始了往來。納坦森兄弟特別爲瓦洛東、波納爾和威雅爾三人的才華所吸引，請他們爲在該社雜誌執筆的文人如馬拉美、普魯斯特和阿波里奈爾等人的文章作插圖。塔載負責《La Revue blanche》雜誌的藝術評論，他對那比團體鼎力支持，在拉費街社址的前廳爲他們作了最初的展示，那是一八九一年。第二年塔載‧納坦森爲威雅爾舉辦了第一次個人展覽，再過一年又爲畫家印行他的第一幅版畫。

塔載‧納坦森成爲威雅爾首位支持者與收藏者。他後來拍賣的收藏中就有威雅爾廿七幅油畫。塔載的兄弟亞歷山大與阿弗瑞也都收藏有威雅爾的作品，他們又將他介紹給表兄弟保羅‧戴斯馬瑞夫婦，爲其宅屋作裝飾壁屏，這是畫家裝飾藝術的開始。接著，他爲長兄亞歷山大、塔載本人和其父親亞當作了幾組裝飾板面，如此威雅爾漸成爲十九世紀末二十世紀初的巴黎裝飾藝術大家，環繞納坦森家族的富有猶太人都爭相高價延請他來增添他們居所的華彩。

一八九三年塔載‧納坦森娶了賦才藝、善於彈奏鋼琴的米夏爲妻。他們在巴黎聖一弗羅倫坦有個漂亮的公寓，在塞維河畔的瓦萬又擁有一個叫「小谷倉」的鄉居。納坦森夫婦常邀請威雅爾一起來度假，這裡靠近楓丹白露，離詩人馬拉美歸隱的鄉居沒有多少路，威雅爾即在此時結識了馬拉美。威雅爾讀馬拉美的詩，

瓦萬的秋天，塞納河景
1896年　油彩、紙板
21.5×19.5cm
巴黎奧塞美術館藏

晚間聽米夏在鋼琴上彈奏舒伯特和貝多芬的音樂，假日十分美妙。

　　一八九七年，塔載與米夏在雍河上新城找到一個更大的居所，位在雍河的陡坡上，原是一個舊郵局，他們大事翻新改建。即使在鄉間，米夏也盡量裝修得華麗舒適。在他們搬定後不久，塔載還寫信給瓦洛東，說他的工作常受到裱牆工人的干擾。羅特列克為他們選購家具，而在兩年前他們向威雅爾商訂的裝飾壁屏也完竣，由巴黎運來掛上裱貼了新壁紙的牆上，還有一幅可能是威雅爾此時期畫的〈藍衣婦女與孩童〉，也好端端地懸在壁爐上。

　　在這個新的居所，米夏扮演一個活躍的女主人角色，這位生於聖彼得堡、原名瑪琍・索菲・奧爾加・查耐以德、一般人叫她

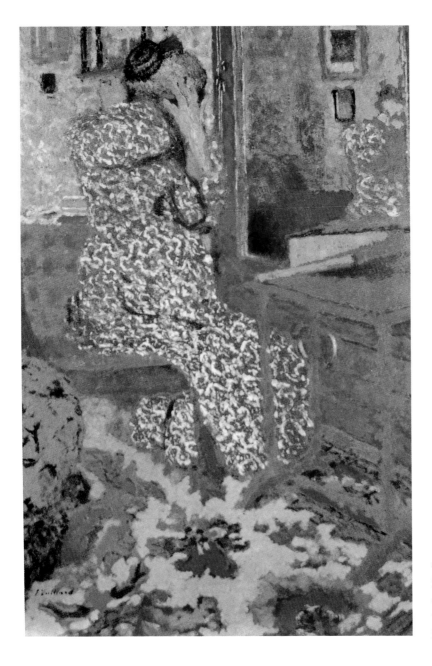

梳頭　1900年
油彩畫布
49.5×35.5cm
伯明罕大學巴伯美術研
究院藏

米夏的戈德貝斯卡家的小姐，曾是音樂家弗瑞與聖桑的門生，廿
一歲嫁到納坦桑家後，就受到《La Revue blanche》雜誌常來往的
文藝人爭相捧奉，詩人馬拉美叫她「波蘭公主」，音樂家撒提稱她
爲「女魔術師」。藝術家羅特列克、瓦洛東、波納爾和威雅爾都常
受邀至其雍河上新城的新居，米夏又成了這些年輕又才華橫溢的

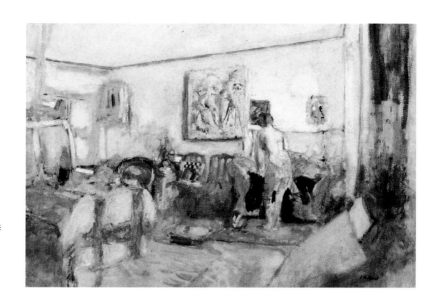

特魯弗街畫室中的模特
兒　1903～1904年
油彩畫布　55×81cm
私人收藏

藝術家的繆思，大家對她大獻殷勤，她也巧妙周旋於眾人之間。雍河的陡坡風光宜人，大家常在晴朗的午後四處踏青，弟弟阿弗瑞·納坦森的攝影留下了許多珍貴的鏡頭。

　　威雅爾喜歡待在納坦森的家，他在一封給瓦洛東的信中坦承，他與納坦森夫婦盡可能泡在一起：「因為在那裡我感到幸福，我們不需強邀，我就留下。」其實威雅爾的幸福在於接近米夏，只要能在她身邊，畫下她，他就高興了，不敢有其他的妄想。漸漸地米夏的魅力讓他不可抗拒，他終於愛上她，如此深感困惑，常忐忑不安，因為愛上朋友的妻子是一件多麼不妥當的事。

　　繼母親之後，米夏是威雅爾繪畫創作的第二位繆思。她攪動了獨身的威雅爾的心，而威雅爾十分謹慎，從來沒有在公眾面前宣示對她的愛。一八九五至九七年間，他的畫作因米夏的存在而昇華，由於米夏的女性感覺而通向較為感官開放的世界。但是他避免單獨畫米夏一人。他畫米夏在沙發上，旁邊有她的丈夫塔戴，或畫米夏專心一致彈琴，有小狗西帕靜伴，有時畫瓦洛東與她共處一室。

　　米夏在較後追述與威雅爾一道在雍河岸邊散步的情況，那是一九五二年出版的她的自傳上，她寫著：「我們在日暮時分出

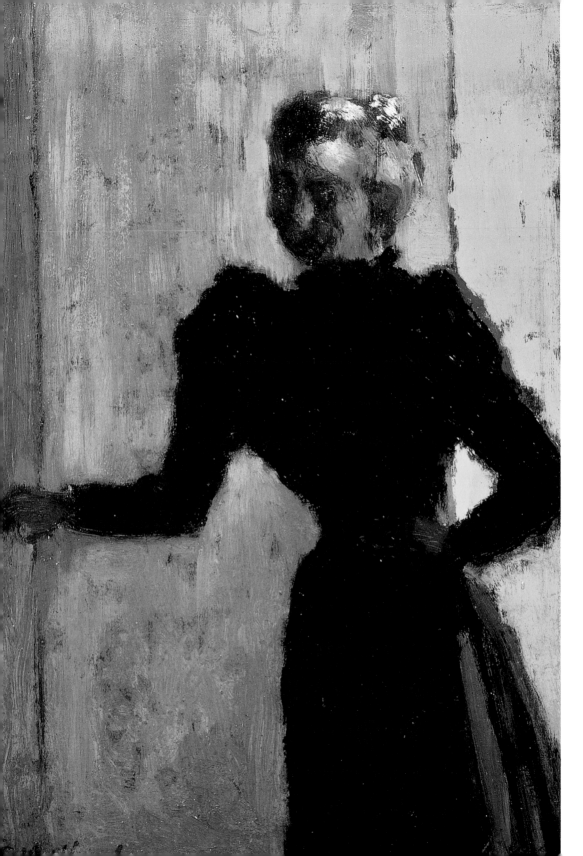

布隆尼森林的咖啡座　1893年　油彩、紙、紙板　34.5×38.5cm　私人收藏
黃色背景上的藍衣女子　1893年　油彩、畫布、木板　22.7×15cm（左頁圖）

發，帶著凝重又夢幻的感覺，威雅爾陪我走長長的植滿銀色白樺樹的河岸，我們都沒有說話，他在漸轉黃萎的草地上慢慢走著，我也順其自然遵從他的沉默。地面在我們的腳下變得凹凸不平坦，腳絆到一條樹根，我差點兒摔了下來，威雅爾連忙停住要拉起我，我們的目光突然相遇，我只看到他憂鬱的雙眼在漸濃的暮色中發光，他突然嗚咽哭出聲來。這是我從未曾有過的，男人給我最美好的愛的宣示。」

威雅爾原只向瓦洛東承認，他只在想像中得有與米夏親密的愉快，但是在另一封給瓦洛東的信中，米夏信後附言並簽上了名字讓瓦洛東看到一點眉目，她寫了：「威雅爾給我當丈夫如你看

樹旁男女　1893年
油彩、紙板
40×51.5cm
紐約楊·庫魯吉爾畫廊藏

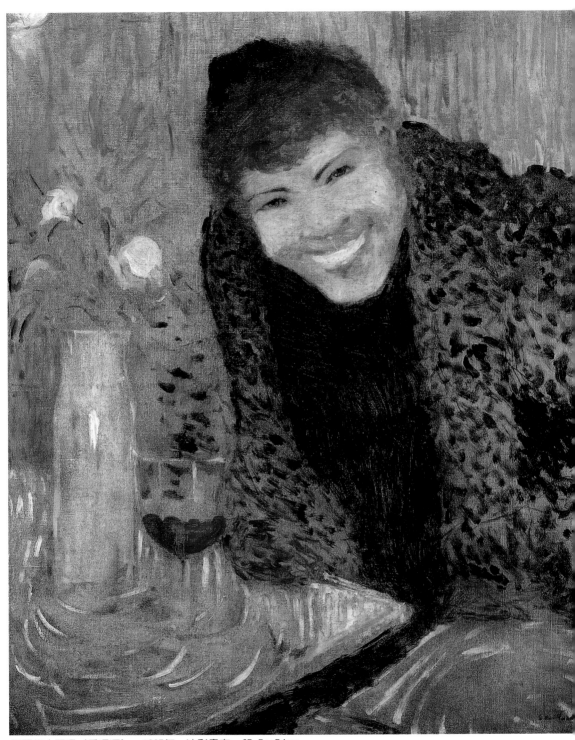

保羅的小罪過（愛喝酒）　1895年　油彩畫布　65.5×54cm

體操室　1900年　水粉彩、紙本　36×27.5cm
男子的側影　1895年　粉彩、紙本　26×18.5cm　私人收藏（左頁圖）

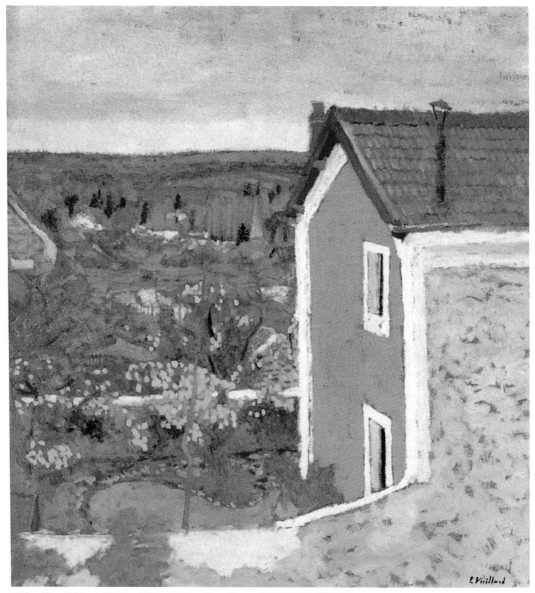

雷塘・拉・維勒　1900年　油彩、紙本　51×48cm　巴黎奧塞美術館藏

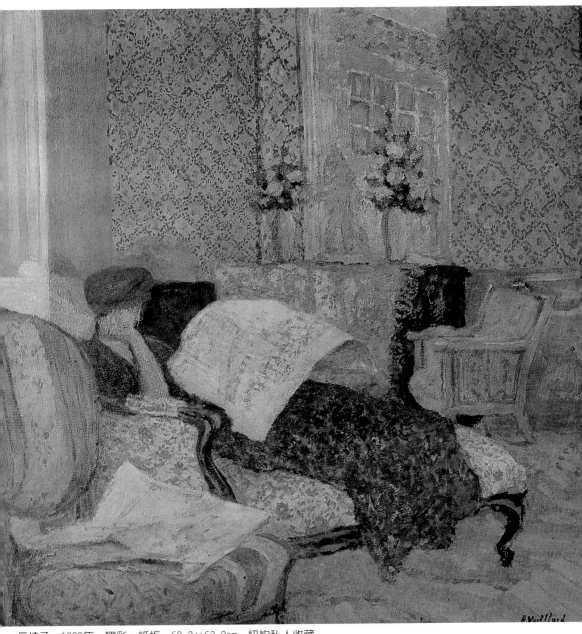

長椅子　1900年　膠彩、紙板　60.3×63.2cm　紐約私人收藏

靠背——椅上的裸女　1900年
油彩、紙板　47×54cm

阿弗瑞・納坦森與其夫人　1900年　油彩、紙本　54×67.3cm　紐約私人收藏

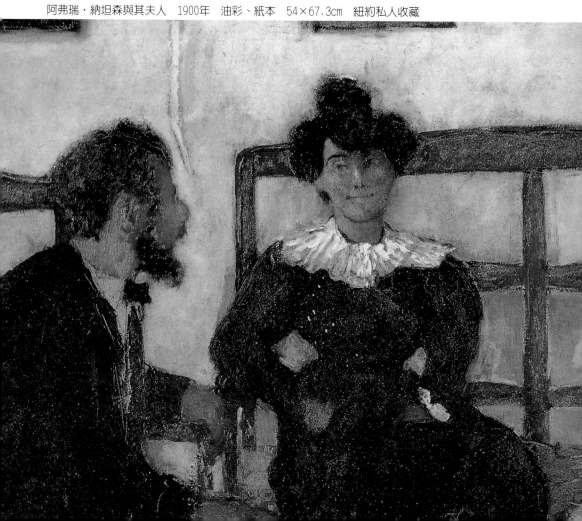

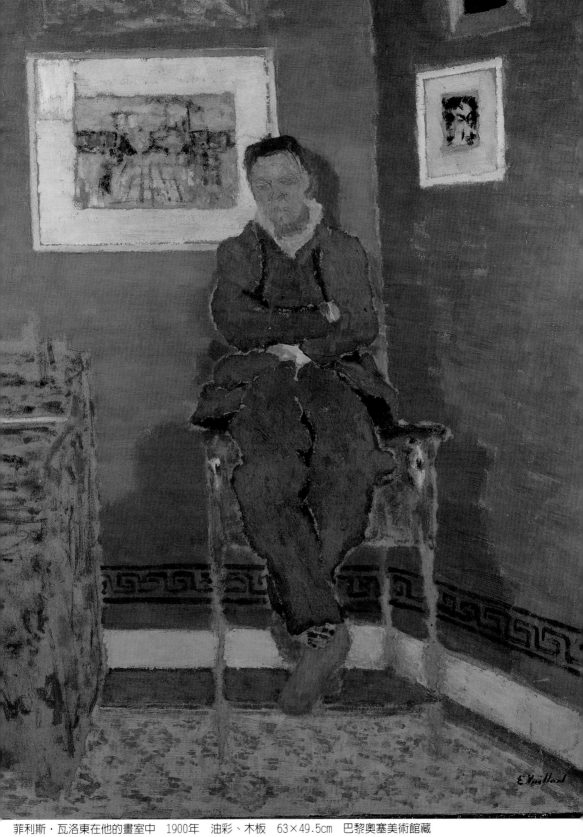

菲利斯‧瓦洛東在他的畫室中　1900年　油彩、木板　63×49.5cm　巴黎奧塞美術館藏

到的，我親愛的瓦洛（Vallo，對瓦洛東的暱稱），然而無一是處，全無光采。」然後她描述塔載可能要為她計畫到威尼斯旅行的事，並且叫瓦洛東來會他們。這裡不知是玩笑還是她真的在與威雅爾親熱之時寫的，卻著實顯示了米夏的任性和孩子氣。她確實不是個穩定的女子，她與塔載的婚姻開始出現裂痕，終於在一九○五年與塔載離婚，嫁給經營《晨報》兼一家劇院老闆的百萬富翁可弗瑞·愛德華，不久第二任丈夫拋棄她，她與幾個文藝界人相好沒有結果，後才與畫家荷塞·瑪琍塞特結婚，不過她一生對威雅爾還是保持相當高度美好的記憶。

米夏與威雅爾的感情關係究竟至何種程度，多方猜測不一，然一幅威雅爾為米夏畫的〈米夏的頸背〉，多少透露了畫家對米夏身體的感動之情。在淡紫灰的背景上，米夏低頭露出粉頸，波紋的白衫浪動著，畫家以多量的油彩畫出，烘托出米夏的頸背之美。這僅是十三點五乘卅三公分的橫幅，鮮有人知，卻是威雅爾最觸動人感官的畫作。

裝飾壁屏

塔載·納坦森的表兄弟保羅·戴斯馬瑞住在巴黎十六區的馬拉可夫街（後來改稱雷蒙·波安卡瑞街）的高級宅院，保羅·戴斯馬瑞夫婦希望把他們的大屋佈置得別有心裁，延請當時與納坦森家族剛交往不久的威雅爾為他們作裝飾壁屏，安置在他們的寫字間中，如此威雅爾於一八九二年開始了大面屏飾的製作。此時的威雅爾正熱中日本藝術，為了畫壁飾，無形中也必得參照當時的壁畫大家普維斯·德·夏梵的作品。在這雙重的借鏡下，他以油料在畫布上畫下四面室外景：〈公園中的娥姆與孩童〉、〈撫弄狗兒〉、〈園藝〉和〈羽球賽〉。這些壁屏構圖簡約、色彩平塗，清新柔和的感覺令人喜悅。接著保羅·戴斯馬瑞夫婦又商請威雅爾為他們作另外的壁飾，可能是安置於盥洗室中。畫家自母親的裁縫工作室得到靈感，以蛋膠彩繪出〈裁縫師〉、〈試穿〉、〈小女工〉和〈溜掉的線軸〉，總名為〈裁縫師〉或〈裁縫工作室〉的

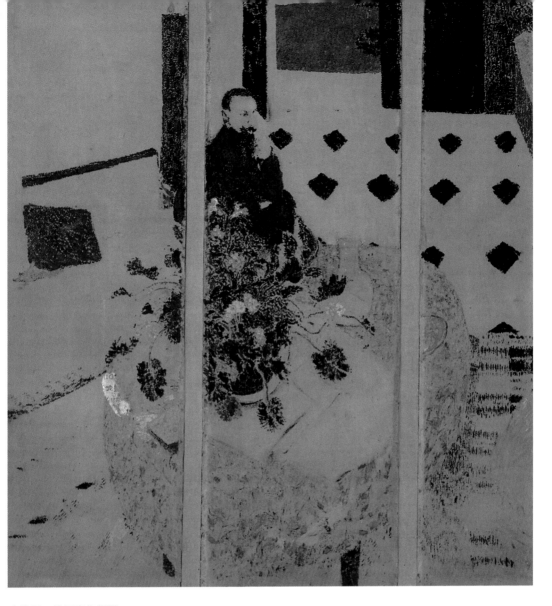

史迭凡‧納坦森的屏風：
室內人物 1898年
膠彩、畫布

壁飾，十分富於日本繪畫的空間感與畫面透明的特色。這種日本
繪畫特質數年後在爲維坦森家族另一成員史迭凡‧納坦森所作的
〈室內人物〉的屏風上再現。

　　一八九三年威雅爾爲塔載‧納坦森夫婦作了〈小公園〉壁屏
之後的一年，承塔載的父親亞當‧納坦森的託付，在樹林林蔭大
道（現今稱爲福煦林蔭大道）大廈寓所內的客廳與飯廳作特殊裝
圖見87頁飾，威雅爾爲此繪製了總名爲〈公園〉的九幅壁屏，分別成爲二
圖見88頁百公分餘長、八十至一百五十公分不等的一組三聯作：〈媬姆〉、

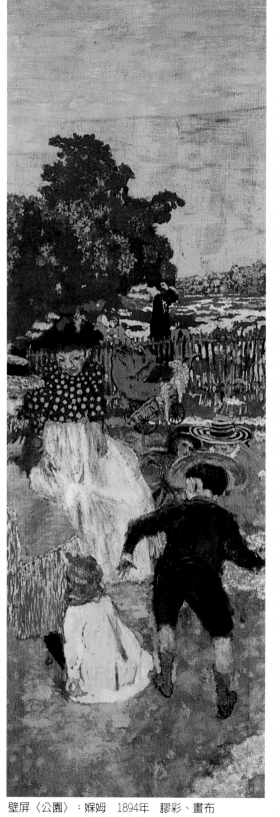

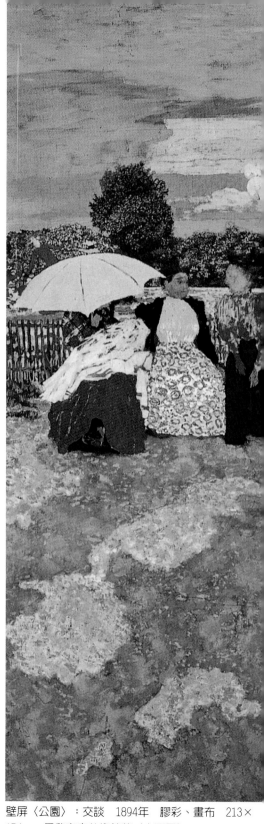

壁屏〈公園〉：媬姆　1894年　膠彩、畫布　213.5×73cm　巴黎奧塞美術館藏

壁屏〈公園〉：交談　1894年　膠彩、畫布　213×154cm　巴黎奧塞美術館藏（右頁圖）

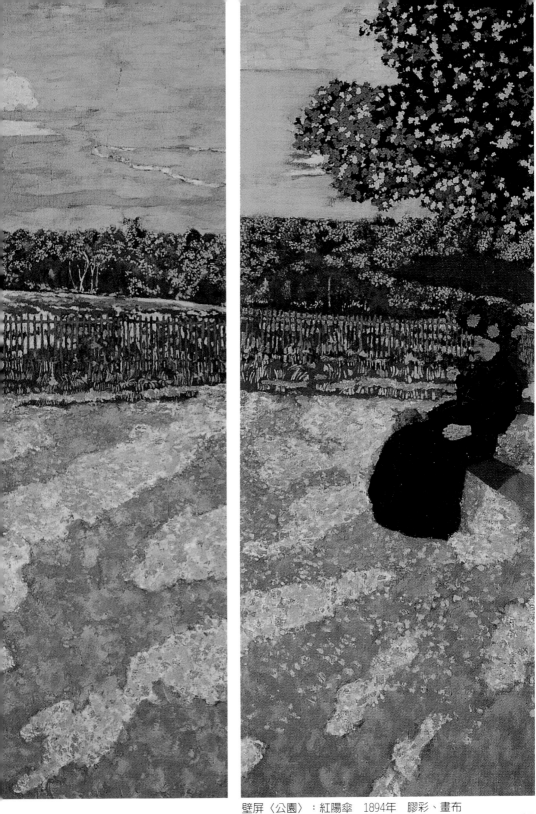

壁屏〈公園〉：紅陽傘　1894年　膠彩、畫布
214×81cm　巴黎奧塞美術館藏

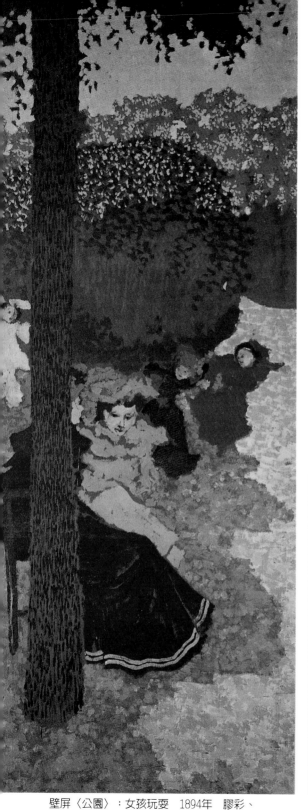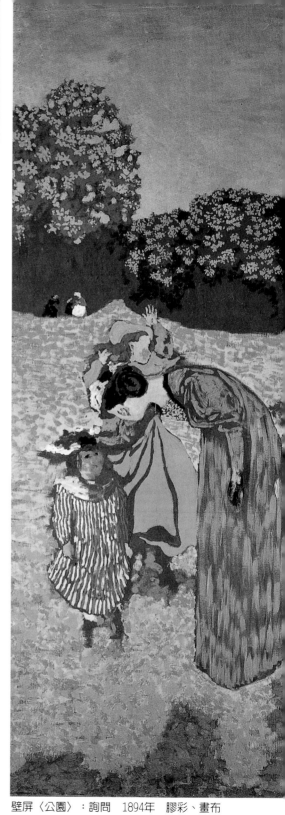

壁屏〈公園〉：女孩玩耍　1894年　膠彩、
畫布　214.5×88cm　巴黎奧塞美術館藏

壁屏〈公園〉：詢問　1894年　膠彩、畫布
214.5×92cm　巴黎奧塞美術館藏

〈交談〉和〈紅陽傘〉，以及三組二聯作：〈女孩玩耍〉與〈詢問〉；〈兩小學生〉與〈樹下〉；〈散步〉與〈學步〉。這些在巴黎盧森堡公園或杜樂麗公園習見的景色，威雅爾運用製作劇院布景的膠彩，這樣的材料能使畫面有一種不發光、樸素又新鮮亮麗的效果，如此這些壁屏像是直接畫在牆上一般。此時威雅爾還在日本藝術與普維斯·德·夏梵的影響下，但是光照和色彩效果借自莫內一八六七年的〈庭園中的婦女〉。這些壁屏畫面有一種無時間的感覺，然而比較像是照片的瞬間之攝，而非時光逃逸的印象。這組宏大的作品見證了威雅爾自那比風走出的某種自由釋放和掌握大畫的能力。威雅爾裝飾藝術的才分在日後更形顯見，漸漸將自己推至裝飾藝術大師的地位。亞當·納坦森在一九二九年將這九面壁屏送到德魯奧拍賣大廳拍賣，現今除了最後的〈學步〉一屏消失外，其中五屏存於巴黎奧塞美術館，三屏分別存於布魯塞爾、克利夫蘭和休斯頓的美術館。

一八九五年威雅爾為塔戴·納坦森位於聖－弗羅倫斯街的公寓，作了五面壁屏裝飾——〈紀念冊〉、〈陶土盆〉、〈梳裝檯子〉、〈織氈〉和〈條紋衣衫〉。這些壁屏色彩諧和優美，呈現出布爾喬亞階級婦女各種不同的生活情態：在溫暖受呵護的室內閱讀、插花、梳裝。威雅爾經由衣服或壁紙上花卉的媒介，安排出一種室內與婦女之間的美妙對話。這是在米夏·納坦森的女性溫柔世界裡所見，另一方面則是激發自畫家在庫尼美術館看到的掛氈上的奇花異卉。

延續這種精神，一八九九年威雅爾又為亞當·納坦森的公寓作了兩面更大尺寸的壁屏〈開向樹林的窗〉（249×378cm）和〈最初的果實〉（243×431cm）。畫家的朋友德尼看了認為是「極華麗的壁屏，看來似像古代的掛氈」。這是威雅爾在妹夫盧塞爾所住的雷塘·拉·維勒所見風景得來的印象。從這件作品牽動了威雅爾在油畫上作出大畫面的開拓。

畫家轉向印象主義的畫風，這可以在為作家克勞德·安涅所作的壁屏〈雍河上新城的花園〉上看到，這壁屏繪於一八九八年和一九〇一年，包括〈屋前〉、〈庭園中〉和〈園中午餐後〉。一

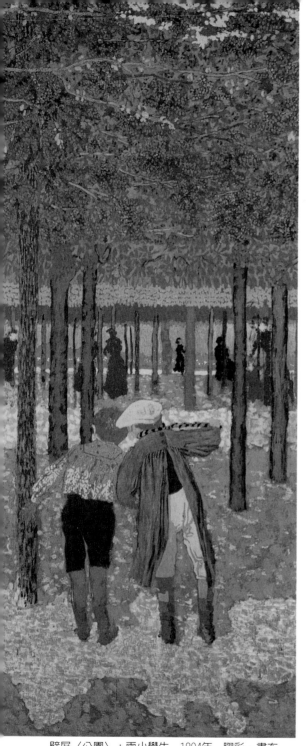
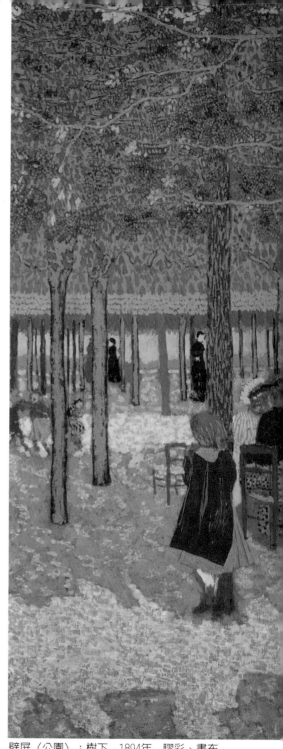

壁屏〈公園〉：兩小學生　1894年　膠彩、畫布
214×98cm　比利時皇家美術館藏

壁屏〈公園〉：樹下　1894年　膠彩、畫布
214.6×97.7cm　美國克里夫蘭美術館藏

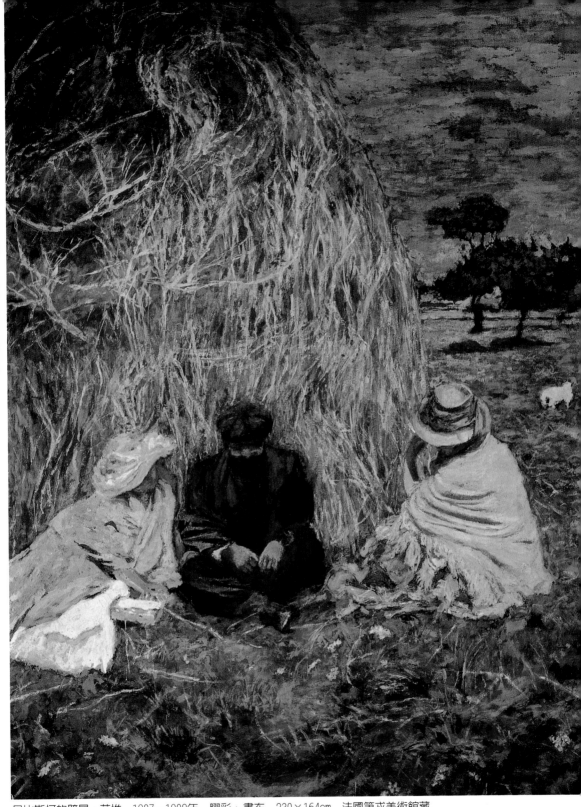

貝比斯柯的壁屏：草堆　1907～1908年　膠彩、畫布　230×164cm　法國第戎美術館藏

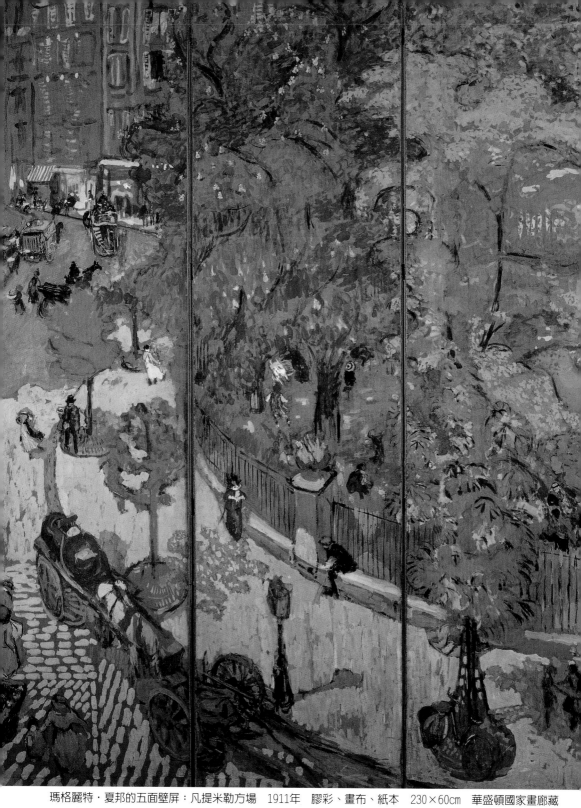

瑪格麗特・夏邦的五面壁屏：凡提米勒方場　1911年　膠彩、畫布、紙本　230×60cm　華盛頓國家畫廊藏

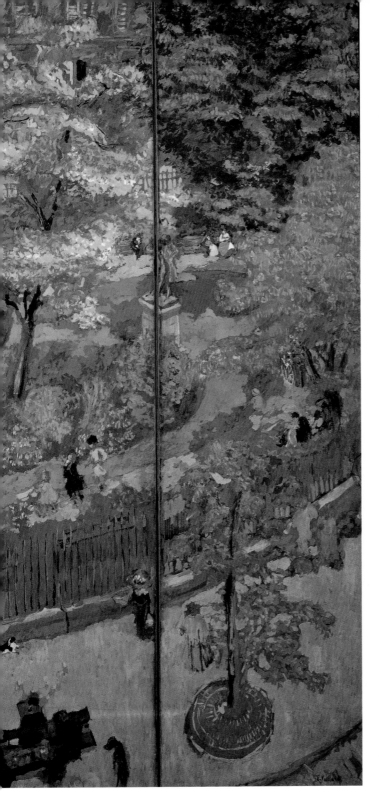

九〇七至〇八年威雅爾爲
比貝斯柯王子夫婦作有
〈草堆〉與〈小徑〉兩壁
屏；一九一一年爲瑪格麗
特·夏斑作了五大面的屏
風〈凡提米勒方場〉和極
大的裝飾壁屏〈圖書
室〉；一九一二年爲新的
繪畫經紀人新貝恩漢畫廊
的主持人赫塞爾夫婦，在
海上維里爾城的別墅完成
了七面大壁屏，都可看到
威雅爾對卡玉伯特和莫內
的注意。這七面壁屏包括
了十分華彩的門飾，在明
亮光照下，一方是米夏·
納坦森和阿弗瑞·納坦森
的夫人演員瑪特·麥洛，
另一方是米夏的另一姻娌
德尼斯·納坦森和赫塞爾
的夫人露西·赫塞爾。

　　在此前後，威雅爾爲
各方作出多組壁飾，爲亞
當·納坦森再繪了〈風景
——法蘭西島〉，爲比貝
斯柯王子作〈丁香花〉，
爲瓦貴茲家庭作〈室內景
中的人物〉——包括〈工
作〉、〈選書〉、〈親密〉
和〈音樂〉幾件大屏作
品。這組壁屏，威雅爾極

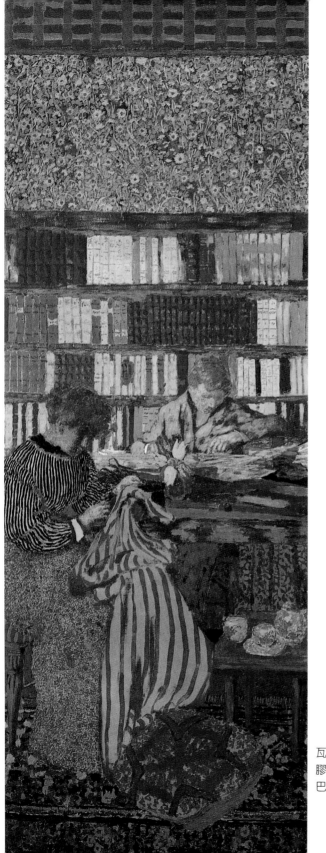

瓦貴茲的壁屏〈室內人物〉：工作　1896年
膠彩、畫布　212×77.3cm
巴黎小皇宮美術館藏

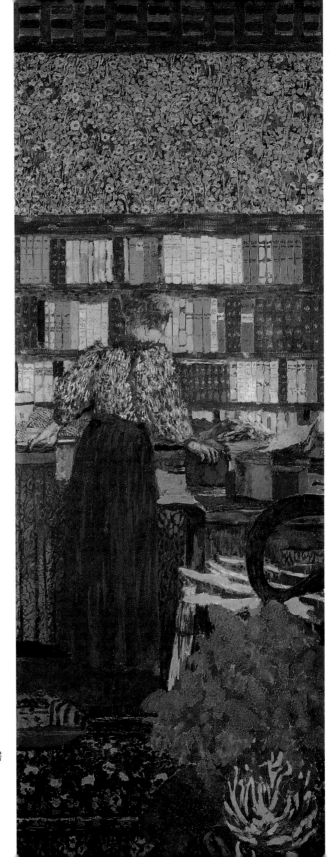

瓦貴茲的壁屏〈室內人物〉：選書
1896年　膠彩、畫布　212×77㎝
巴黎小皇宮美術館藏

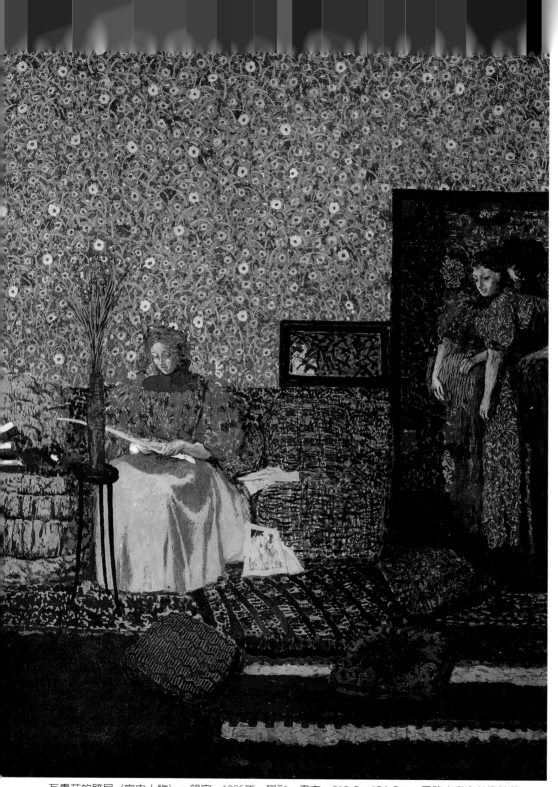

瓦貴茲的壁屏〈室內人物〉：親密　1896年　膠彩、畫布　212.5×154.5cm　巴黎小皇宮美術館藏

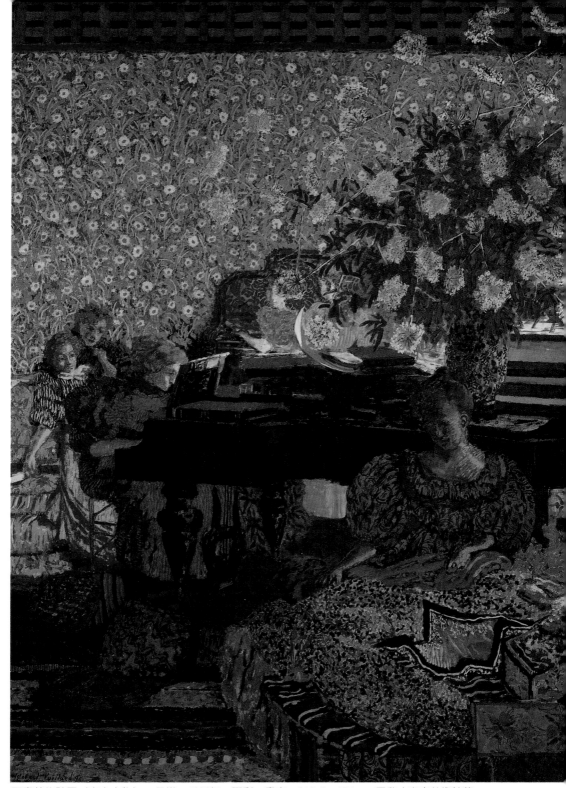

瓦貴茲的壁屏〈室內人物〉：音樂　1896年　膠彩、畫布　212.5×154cm　巴黎小皇宮美術館藏

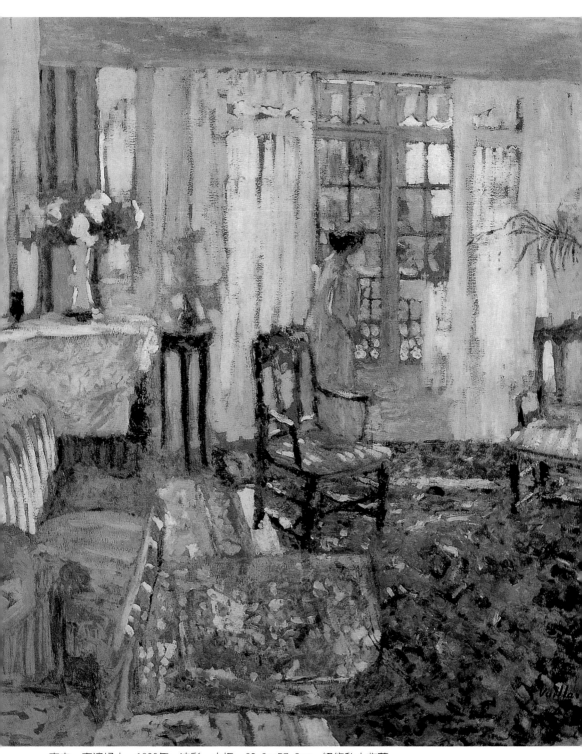

室内，窗邊婦人　1900年　油彩、木板　62.9×57.8cm　紐約私人收藏

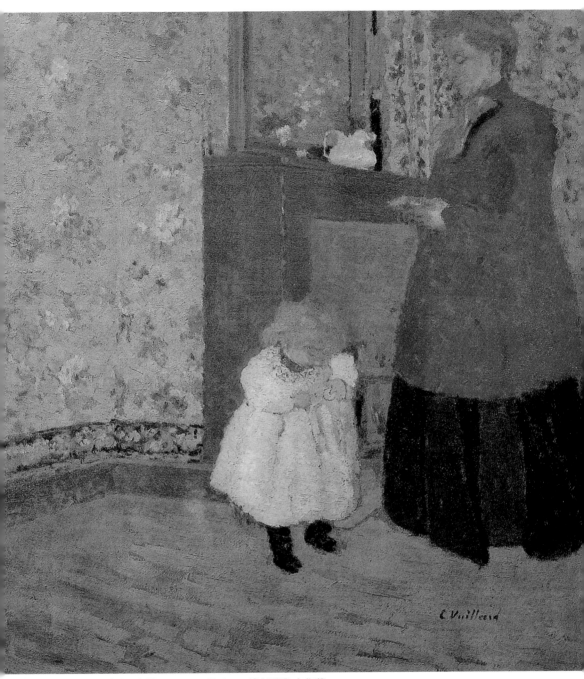

母與子　1900年　油彩、紙板　51.1×48.9cm　洛杉磯私人收藏

縫紉女工的家居　1900年　油彩畫布　29.5×35cm　私人收藏

雷塘・拉・維勒的小房屋　1900年　油彩、紙、畫布　157×255cm　波貝，瓦斯地區美術館藏

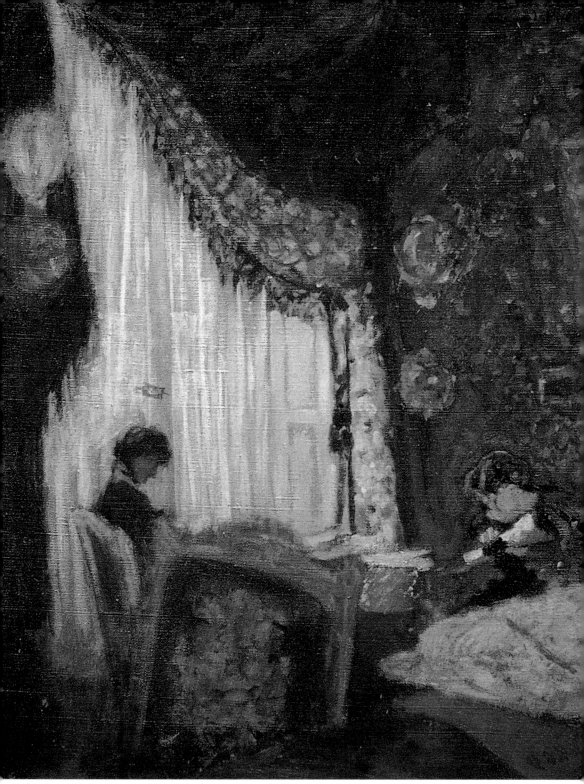

赫塞爾夫人與阿戎夫人在奧瑞內松的客廳　1902年　油彩畫布　55.5×45cm　法國土魯斯，班貝基金會藏

菲利斯‧瓦洛東之像 1902年 油彩、紙板
31×28cm 私人收藏

往庭院的出口 1903年 油彩畫布 58.4×77.5cm 紐約私人收藏

菲利斯・瓦洛東在羅曼内爾・拉・納茲的客廳　1900年　油彩、紙板　50.5×48cm　伯恩美術館藏

為卡密兒・鮑爾所作的壁屏：羅浮宮一景　1921年　膠彩、畫布　167×138cm　私人收藏

為日內瓦國際聯盟所作
壁飾：繆斯的平安護者
1937～1938年　膠彩、
畫布　1100×700cm
日內瓦國際聯盟藏

為卡密兒‧鮑爾所作的
壁屏：羅浮宮一景
1921年　膠彩、畫布
160×130cm　私人收藏

盡繁瑣的能事，對壁紙、地氈、枕墊、家具套布、書冊、瓶花、
人物衣著的花紋都細細密密地寫繪，是威雅爾最富麗華彩的壁
屏。一九二一至二二年威雅爾還為卡密兒‧鮑爾家作了〈羅浮宮〉
的壁飾，將羅浮宮的幾處角落繪出，那是對法國國家文物的致
敬。

　　由於私人宅院裝飾壁屏的經驗，證實了威雅爾的能力。一九
一二年畫家受邀承擔了巴黎香舍里榭劇院休息大廳的裝飾工程。
一九三七年他為巴黎的夏佑宮作名為〈喜劇〉的壁飾；一九三八
年又為瑞士日內瓦國際聯盟大廈作〈繆思的平安護者〉。

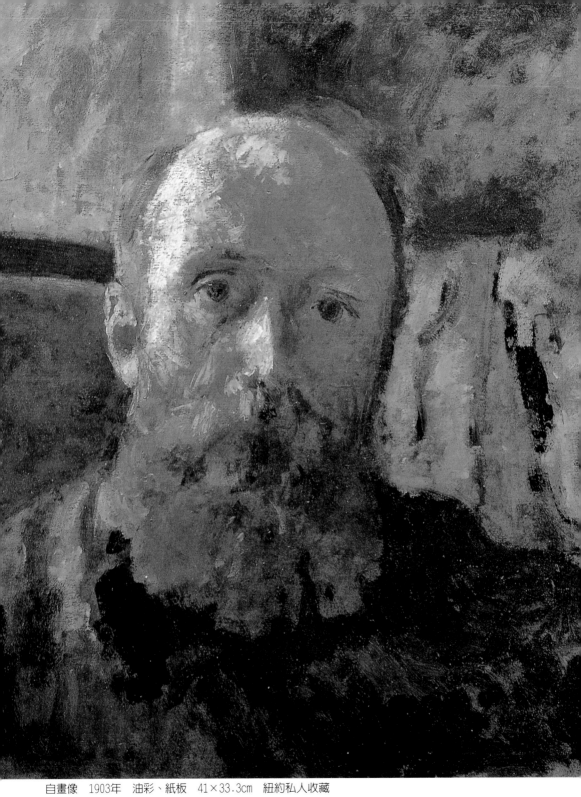

自畫像　1903年　油彩、紙板　41×33.3cm　紐約私人收藏

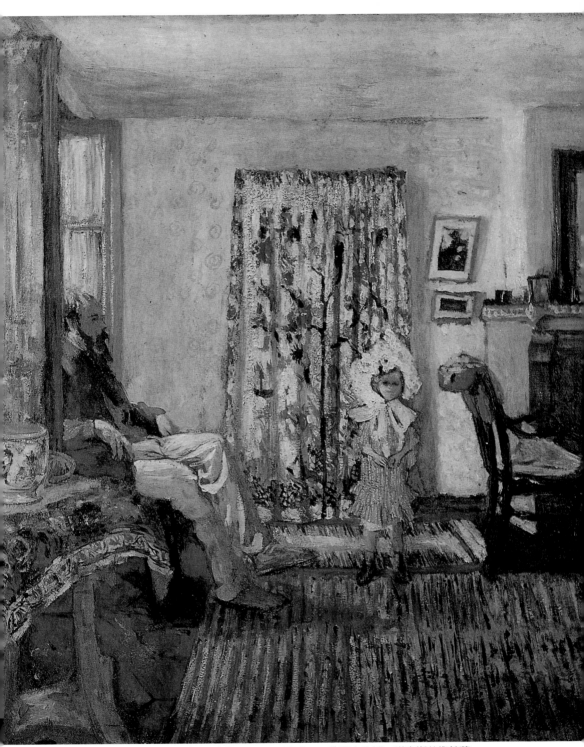

畫家盧塞爾和他的女兒　1904年　油彩、紙板　58.4×53.3cm　美國水牛城，諾克斯美術館藏

絨毯上的孩子　1904年　油彩、木板　37.1×52.7cm　美國私人收藏
克勞德・貝恩漢像　1905～1906年　油彩、膠合板、紙　68×97cm　巴黎奧塞美術館藏

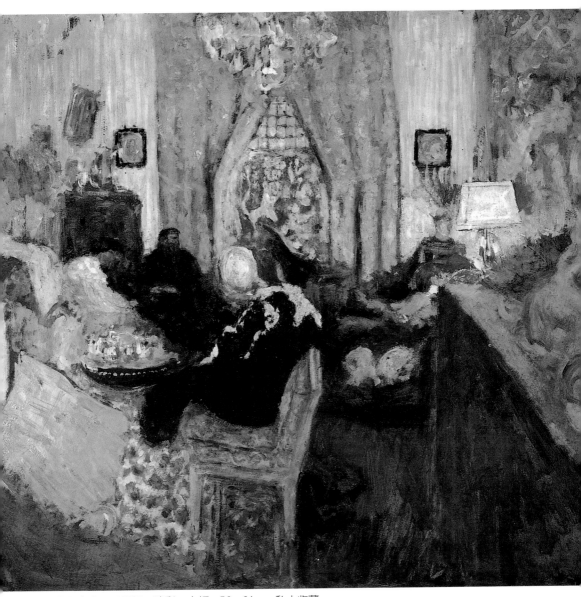

阿戎夫人的客廳　1905年　油彩、木板　56×64cm　私人收藏

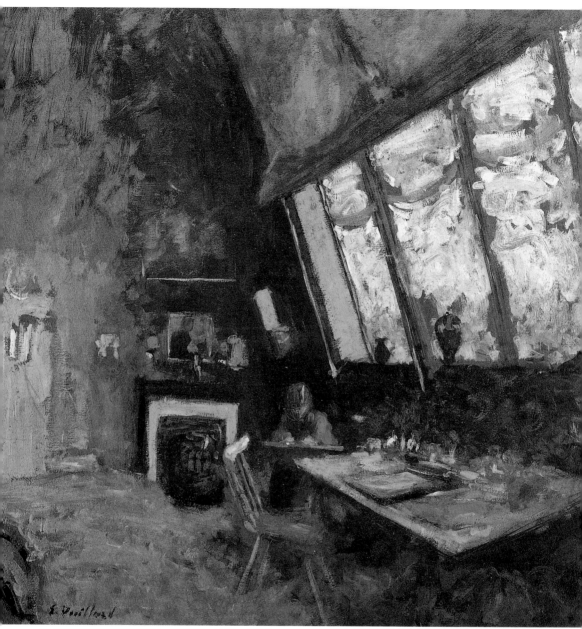

工作室中的版畫家瓦洛東　1905年　油彩、紙板　42.5×44.5cm　法國南西市美術館藏

海濱　1905年　油彩、木板　21.6×21.6cm　洛杉磯私人收藏

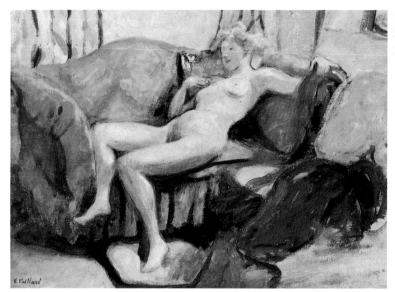

伸躺長臥椅的裸女　1905年
油彩畫布　34×52cm　私人
收藏

戴著飾滿玫瑰花帽子的赫塞爾夫人　1905年　油彩、畫布、紙　54.5×33cm　私人收藏

客廳中站立的女子
1905年
油彩、紙板
60×67cm
私人收藏

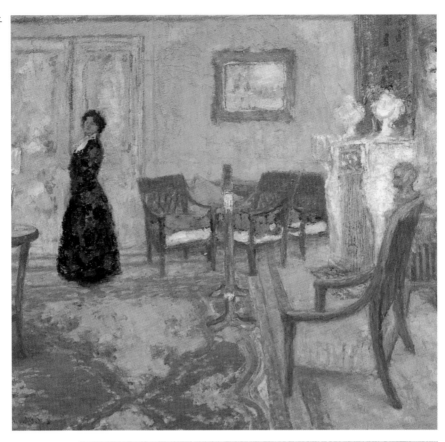

喬‧赫塞爾的像　1907年
油彩、紙板　49×54cm
巴黎貝爾畫廊藏

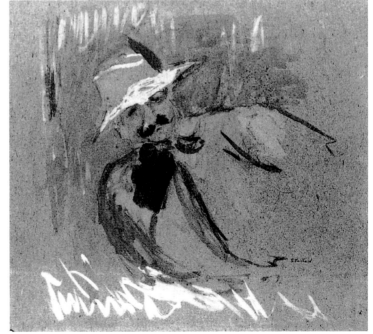

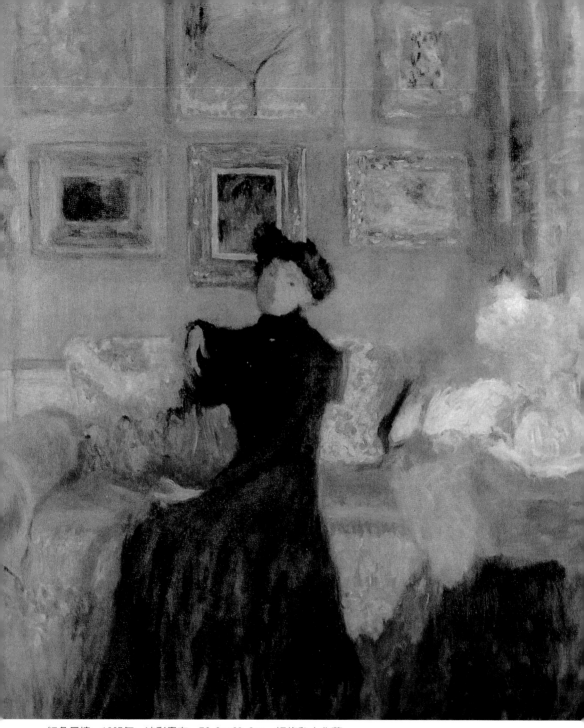

紅色長椅　1905年　油彩畫布　76.8×69.2cm　紐約私人收藏

樹下小徑，安弗維勒　1907～1908年
膠彩、紙本　118×88cm
巴黎奧塞美術館藏

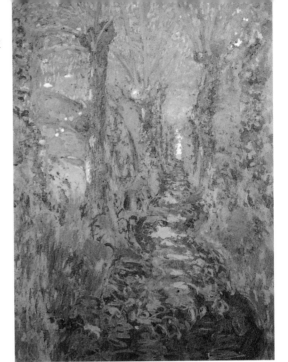

安弗維勒的菩提樹　1907年
油彩畫布　107×128cm　法國
土魯斯市奧古斯丁美術館藏

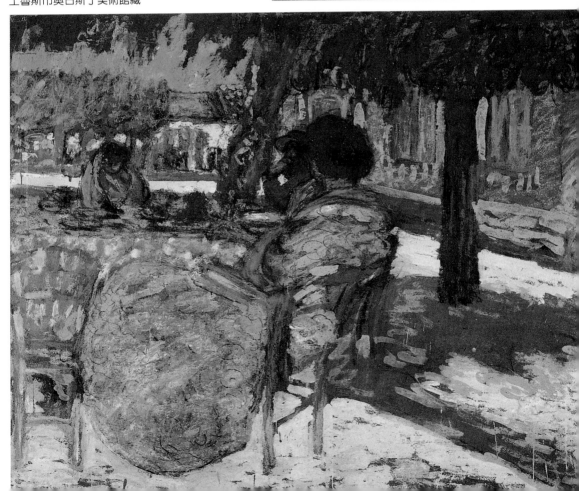

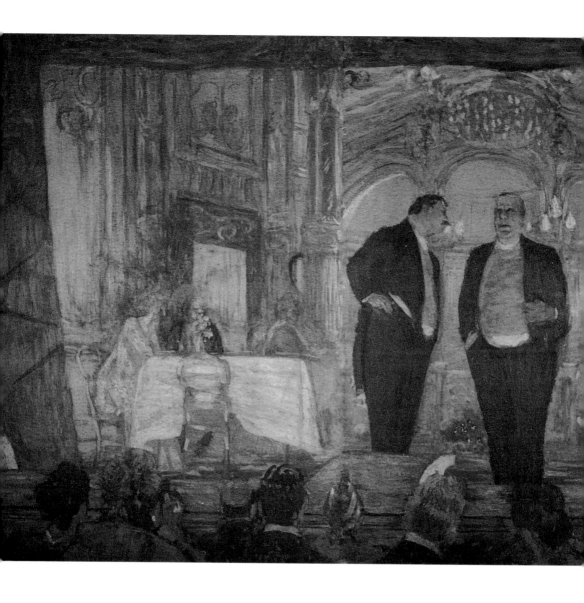

貝恩漢畫廊與露西·赫塞爾

為香舍里榭劇院的休息室
所作的壁飾：小咖啡座
1911年

　　瓦洛東邀請威雅爾到他瑞士烏德郡的羅曼內爾的度假屋小
住，在那裡威雅爾認識了喬與露西·赫塞爾夫婦。喬·赫塞爾這
時候是巴黎貝恩漢畫廊的藝術主任，他早已在《La Revue blanche》
雜誌社裡看過威雅爾的作品，並開始作了收藏，就在結識之時，
將威雅爾納進貝恩漢畫廊的旗下。這是一九○○年，威雅爾的生
命翻開新的一頁。

　　貝恩漢畫廊十九世紀即成立，經過貝恩漢家族幾代的經營，一八六三年設址巴黎拉費街，由亞歷山大・貝恩漢主持，後由兩個兒子喬塞與加斯東接管。喬・赫塞爾是他們的表兄弟，原在比利時任新聞記者，後興趣於藝術經營，加入貝恩漢畫廊的工作。一九〇六年，這個畫廊搬到黎須里奧街，重新命名為新貝恩漢畫廊，成為巴黎藝術市場最大的畫廊之一。

　　早年出身窮窘的瓦洛東與亞歷山大・貝恩漢的女兒加布里爾結婚，生活大為改觀，但不忘那比團體的朋友們，想把大家一起都帶進貝恩漢畫廊。貝恩漢畫廊於一九〇〇年為那比團體舉辦了一次團體展，接著為威雅爾、波納爾等人作了個展。新印象主義的畫家席涅克和野獸主義畫家馬諦斯等人都曾得到這個畫廊的支持。他們在一九一三年以前定期展出，由於畫廊善於經營，他們也獲得了能夠舒適生活的經濟條件。

　　威雅爾於卅二歲時進入貝恩漢畫廊，一直持續到一九一三年大戰前他四十五歲時。他與赫塞爾夫婦有著密切的關係，如此影響了他自那比派的畫法，轉到印象主義的畫法。在赫塞爾家牆上的畫經常改變，威雅爾可以欣賞到大師如塞尚與雷諾瓦或同代人羅特列克的作品。特別是自一九〇六年曾經大力支持過印象主義的藝評家費里昂，成了新命名的新貝恩漢畫廊的藝術顧問，增加了印象主義畫家的展覽，讓威雅爾反觀自己的作品。他在一九〇七年的日記上寫著：「晚上在貝恩漢畫廊掛了畫，對自己的畫感到噁心，波納爾的好畫、佳妙多彩的塞尚、古典的雷諾瓦、燦爛的莫內，很久以來沒有這樣狠狠地被教訓了。」

　　由於進入貝恩漢畫廊，又由於赫塞爾夫婦的關係，威雅爾結識更多上流社會的人士，他的生活在繪畫工作與必然的浮華應酬之間平分。露西邀請他參加黎渥里街或較後在那不勒街公寓的歡宴，一夥朋友又常到布隆尼公園乘馬車蹓躂，進出餐館、音樂會、劇院。有時大家一起到赫塞爾夫婦的諾曼弟或布列坦尼的度假住屋。威雅爾雖含蓄寡言，但有控制談話的能力，偶爾一句幽默語冒出，逗得大家開心。威雅爾也是一個能傾聽別人說話的人，又因單身，女性友人特別喜歡找他談話。恰巧喬・赫塞爾是

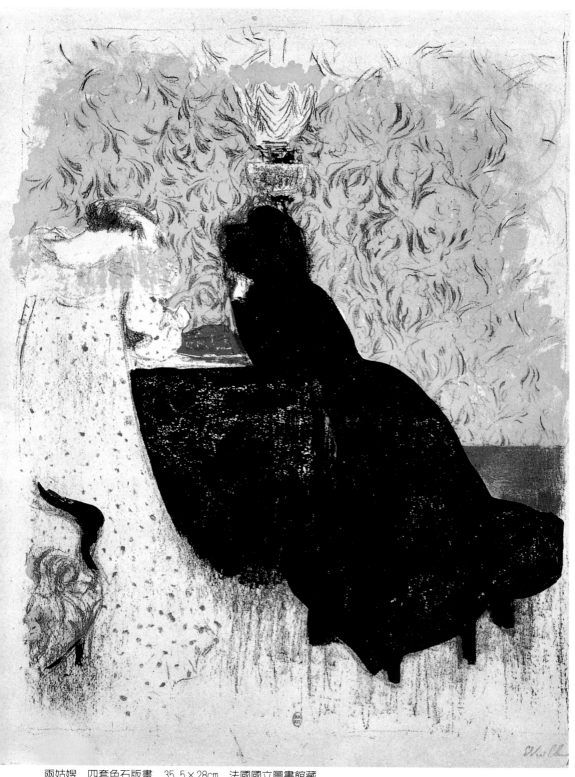

兩姑嫂　四套色石版畫　35.5×28cm　法國國立圖書館藏

個十足的花花公子，四處追逐女性，無形中露西常有與威雅爾單獨相處的機會，向他吐露心事，終於把心也交給他。

露西成了米夏之後威雅爾的繆思，畫家在露西身上又找到不枯竭的泉源。他拍攝照片，然後以自由揮灑的筆法來畫她。威雅爾強調他繆思的鎮定與閒雅，畫她在室內、在海邊，畫她讀報，或悠閒斜躺沙發上。赫塞爾家的僕侍尤金曾把威雅爾說成「家中的畫家」。他描述威雅爾經常陪伴他們到安弗維勒、特魯維勒、卡布格、聖－賈庫等地的別墅，隨時取景作畫。有時別的朋友來相聚，威雅爾會塗抹一些技巧十分自由的畫，常用膠彩畫出大家聚會時輕鬆愉快的氣氛，早晨在陽台上喝咖啡、吃早餐，無拘無束走動的場景。

一九一七年以後，赫塞爾夫婦不再城市鄉屋兩處居住。戰後，他們賣掉塞尚一幅畫便足以讓他們在布隆尼和凡爾賽之間的渥克松買下一個大宅，稱它「塞尚居」，有一個大花園，露西可以蒔花割草。一九二六年，他們又在凡爾賽西邊的雷·克雷買下一個城堡式的莊園加以整修，露西為威雅爾準備一個房間，他隨時可去住。畫家在那裡畫出一些景物。他總習慣到友人家度假時，為母親在附近租下一臨時住所。在雷·克雷他用粉彩替母親畫了一幅在大桌旁用餐的情形。露西對威雅爾的感情十分專斷，她並不太能忍受他總是把母親帶在身邊，但是威雅爾的母親在一九二八年去世時，露西還是在旁陪伴著威雅爾。

露西·赫塞爾的個性強於威雅爾，她有時不能忍受威雅爾的軟弱、他在收藏家面前的態度。威雅爾在日記中並沒有寫到多少與露西的親密關係，倒是透露了一些他們之間的風風雨雨，譬如：「打電話給不高興的露西」；或者：「她責備我在雷維面前怯懦」。露西·赫塞爾也不太容忍威雅爾為其他女子畫像，而威雅爾小心祕密地在他的記事簿中記下一九〇五年時畫了幾次女性畫像，又在一九一〇年時為一位美國女郎瑪格麗特繪出一幅十分熱情的肖像。

一九一五年左右，威雅爾遇到一位演戲的女子露西·拉弗，又名露西·貝蘭，他在日記上寫下，為她嬌小但亭勻嫵媚的身體

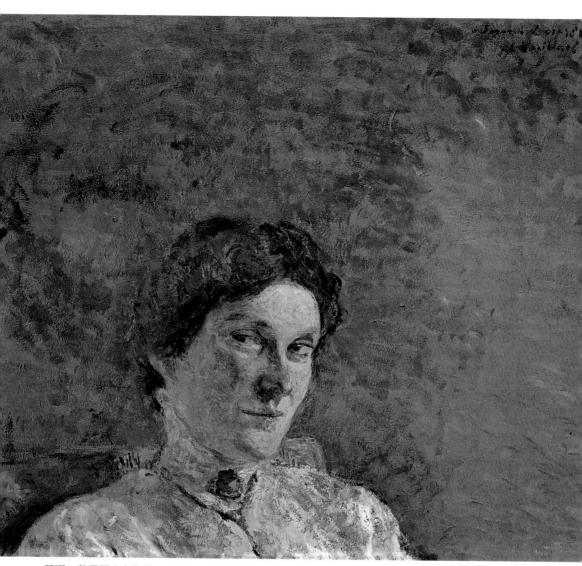

蘇珊‧戴佩爾夫人的像　1908年　油彩、紙板　50.8×62.3cm　法國坎城美術館藏

廣 告 回 郵
北區郵政管理局登記證
北 台 字 第 7166 號
免 貼 郵 票

藝術家雜誌社　收

100　台北市重慶南路一段147號6樓

6F, No.147, Sec.1, Chung-Ching S. Rd., Taipei, Taiwan, R.O.C.

Artist

姓　　名：　　　　　　　　　　性別：男□ 女□ 年齡：

現在地址：

永久地址：

電　　話：日／　　　　　　　手機／

E-Mail：

在　　學：□ 學歷：　　　　　　　職業：

您是藝術家雜誌：□今訂戶　□曾經訂戶　□零購者　□非讀者

客戶服務專線：(02)23886715　E-Mail：art.books@msa.hinet.net

人生因藝術而豐富·藝術因人生而發光

藝術家書友卡

感謝您購買本書，這一小張回函卡將建立
您與本社間的橋樑。我們將參考您的意見
，出版更好書，及提供您最新書訊和優
惠價格的依據，謝謝您填寫此卡並寄回。

1.您買的書名是：

2.您從何處得知本書：

　　□藝術家雜誌　□報章媒體　□廣告書訊　□逛書店　□親友介紹

　　□網站介紹　　□讀書會　　□其他

3.購買理由：

　　□作者知名度　□書名吸引　□實用需要　□親朋推薦　□封面吸引

　　□其他

4.購買地點：＿＿＿＿＿＿＿＿＿＿市（縣）＿＿＿＿＿＿＿＿＿＿書店

　　□劃撥　　　　□書展　　　　□網站線上

5.對本書意見：（請填代號1.滿意 2.尚可 3.再改進，請提供建議）

　　□內容　　　□封面　　　□編排　　　□價格　　　□紙張

　　□其他建議

6.您希望本社未來出版？（可複選）

　　□世界名畫家　　□中國名畫家　　□著名畫派畫論　　□藝術欣賞

　　□美術行政　　　□建築藝術　　　□公共藝術　　　　□美術設計

　　□繪畫技法　　　□宗教美術　　　□陶瓷藝術　　　　□文物收藏

　　□兒童美育　　　□民間藝術　　　□文化資產　　　　□藝術評論

　　□文化旅遊

您推薦＿＿＿＿＿＿＿＿＿作者 或＿＿＿＿＿＿＿＿＿類書籍

7.您對本社叢書　□經常買　□初次買　□偶而買

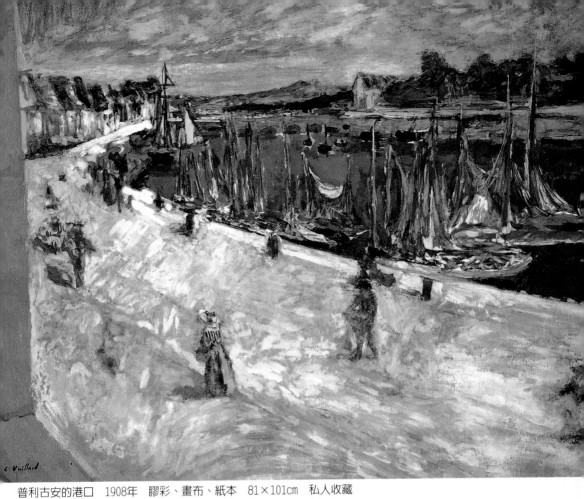

普利古安的港口　1908年　膠彩、畫布、紙本　81×101cm　私人收藏

普利古安黃昏　1908年　油彩、紙本　私人收藏

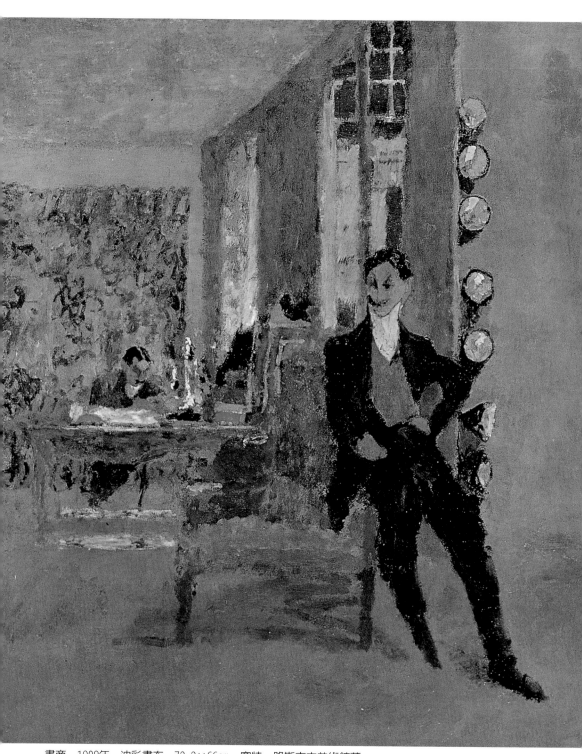

畫商　1908年　油彩畫布　73.3×66cm　塞特・路斯市立美術館藏

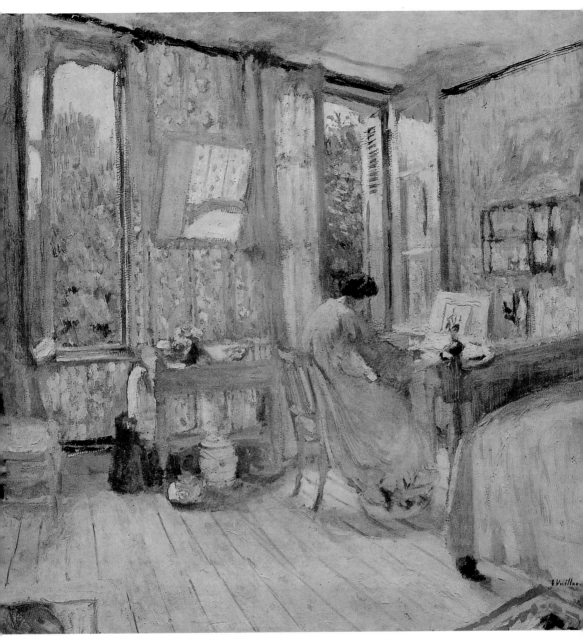

寝室中　1908年　油彩、紙板　58.4×61cm　私人收藏

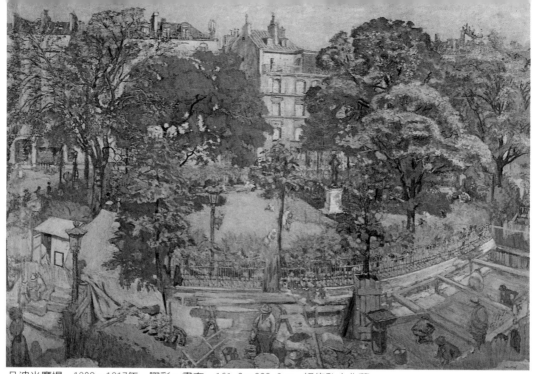

凡迪米廣場　1908～1917年　膠彩、畫布　161.3×228.6cm　紐約私人收藏
聖一賈庫　1909年　膠彩、油彩　86×107cm　私人收藏

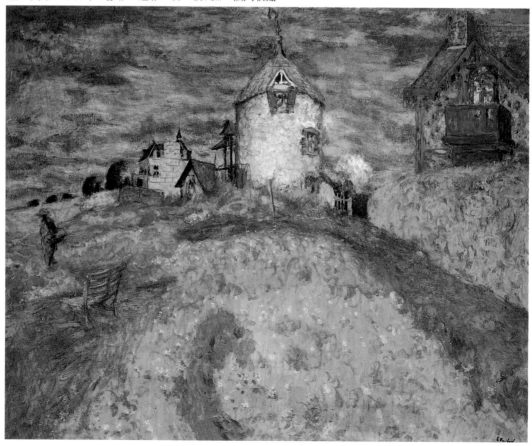

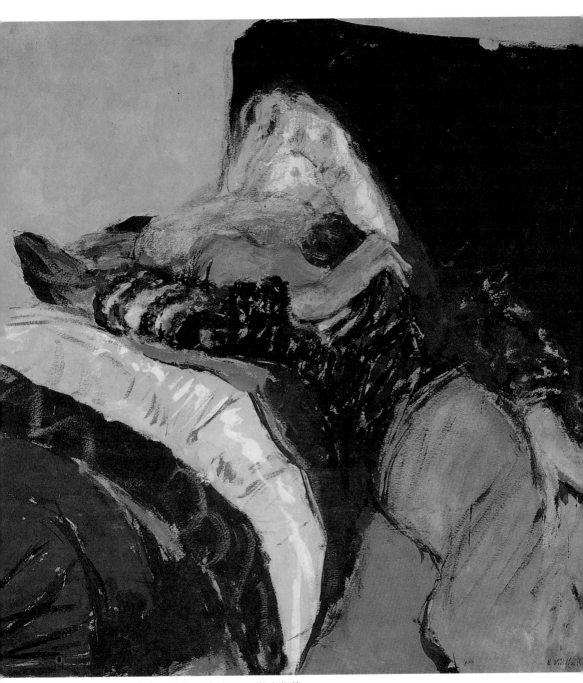

長臥椅　1910年　油彩、畫布、紙本　57×57cm　私人收藏

園中孩童　1910年
油彩畫布　212×79cm
私人收藏

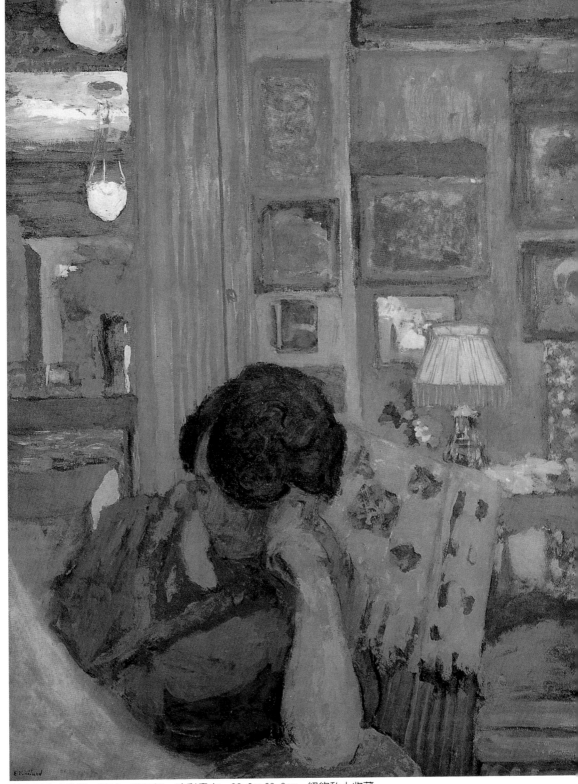

赫塞爾夫人坐像　1910～1912年　油彩畫布　89.9×69.9cm　紐約私人收藏

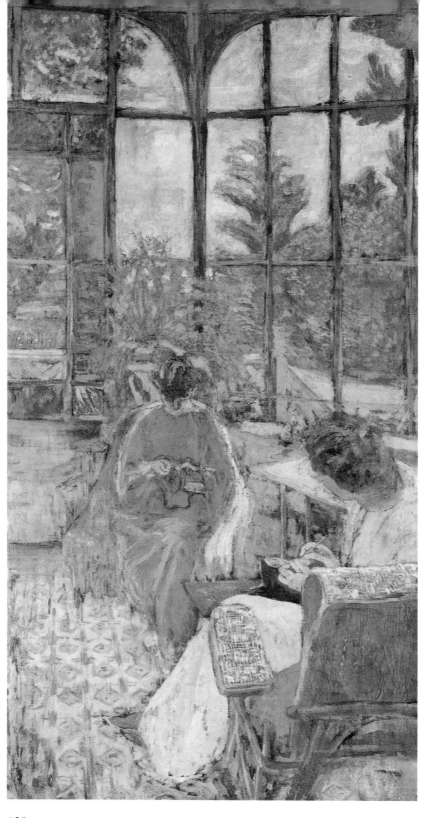

陽台間　1912年
油彩畫布
201×113.5cm
巴黎奧塞美術館藏

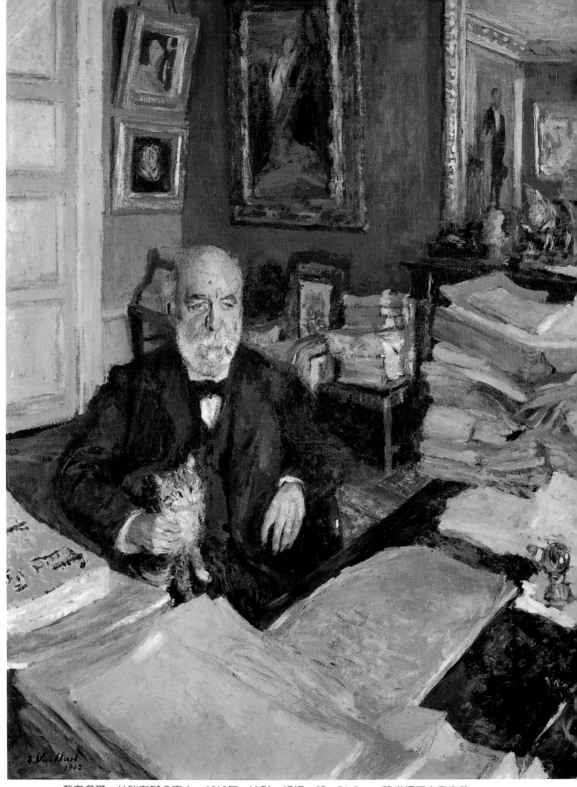

戴奧多爾・杜瑞在辦公室中　1912年　油彩、紙板　95×74.5cm　華盛頓國家畫廊藏

所動，她成了畫家的情婦與模特兒，威雅爾提供她生活資助，兩人關係維持了數年。這個時候威雅爾的一幅〈穿藍衣的女子〉畫中人應該便是露西·貝蘭。她應該可算是威雅爾在母親、米夏、露西·赫塞爾之外的另一位繆思。

室內畫家的室內景、人物與裸體

　　威雅爾很早便意識到自己在繪畫領域上創新的可能性十分有限，只有在支撐他的社會環境中找到庇蔭之地。他的社會環境公開關係者是他的收藏家群，隱私的是他生活的家庭場所。他原來生活的母親的家，後來繫戀的情人米夏·納坦森與露西·赫塞爾的家。母親、米夏與露西是他繪畫生命中重要繆思，威雅爾在他與她們共處的生活環境中找到靈感。他將室內景物與人，借助光線、氣氛的反覆變化轉呈出不同的畫面，他將單調的日常生活頌揚出令人驚嘆的美感。這正是他藝術的創新，而這對他的生命十分重要。他在一八九三年八月的日記上寫著：「為什麼在最熟悉的地方，精神與感情能找到真正的新鮮事？而這新鮮事在生活和意識中是必須的。」

　　他與母親相依為命直到母親過世。如此，威雅爾將母親在畫作上呈現五百餘次之多，例如母親縫紉、打掃、烹調、閱讀、靜坐。他又在每一次創作階段中將這些主題注入新的詩感。他用了點描派畫法、綜合主義的觀念來畫母親和母親的家之後，又借用印象主義的手法畫出〈威雅爾夫人倚窗〉、〈威雅爾夫人縫紉〉、〈威雅爾夫人在飯廳〉、〈早餐〉、〈威雅爾夫人在家中〉等畫。瑪琍與母親常同時出現，自〈燈下兩婦女〉、〈室內，藝術家的母親和姐妹〉的沉靜畫面，至漸明亮的〈威雅爾家庭午餐〉，再畫到〈條紋衣衫〉繁麗的景與人。在此前後，威雅爾畫了一幅盧塞爾追求瑪琍的情景，名為〈追求者〉，又名〈縫紉桌的室內〉，是他傑出的作品。瑪琍與盧塞爾所生的小孩安妮特在襁褓中也入了威雅爾的畫，〈園中的婦女與小孩〉、〈婦女與小孩——安妮特與瑪琍·盧塞爾〉以及〈安妮特喝湯〉都是家中溫馨的另一面。威雅

威雅爾夫人倚窗　1893年　油彩、木板　23×23cm　私人收藏

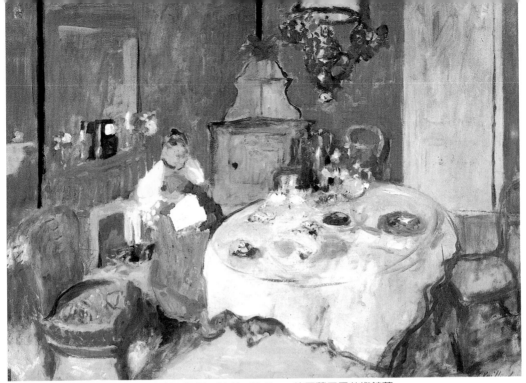

威雅爾夫人在飯廳　1902年　油彩、紙板　52.5×72.7cm　德國慕尼黑美術館藏

威雅爾夫人縫衣　1902～1903年　油彩畫布　28×31.1cm　法國波阿提葉市美術館藏

室内女子（客人）　1906年　粉彩、紙本　32×24.5cm　法國聖一托貝美術館藏

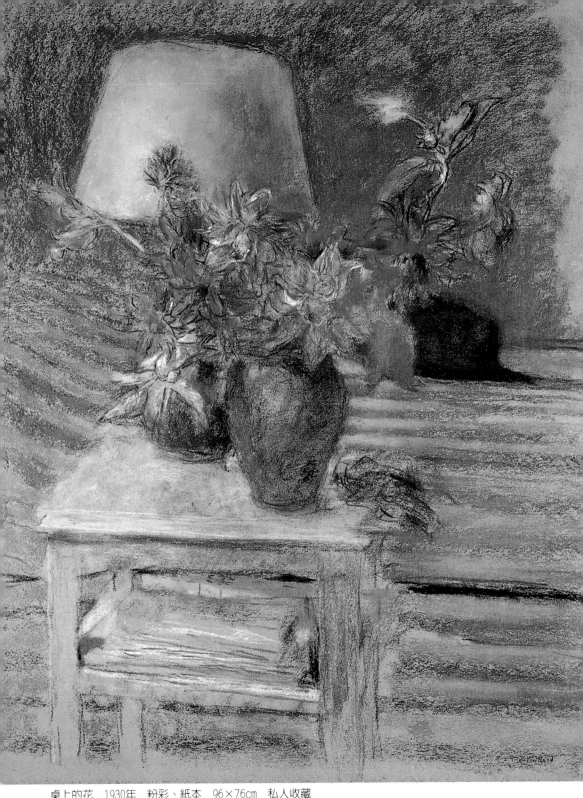

桌上的花　1930年　粉彩、紙本　96×76cm　私人收藏

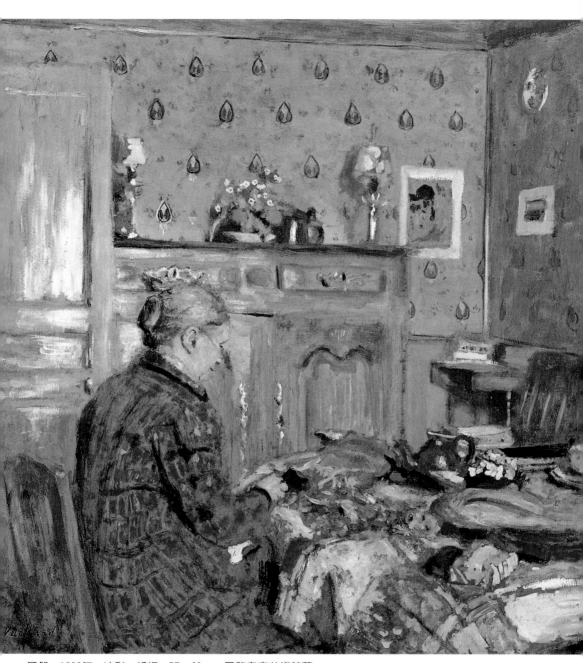

早餐 1903年 油彩、紙板 57×60cm 巴黎奧塞美術館藏

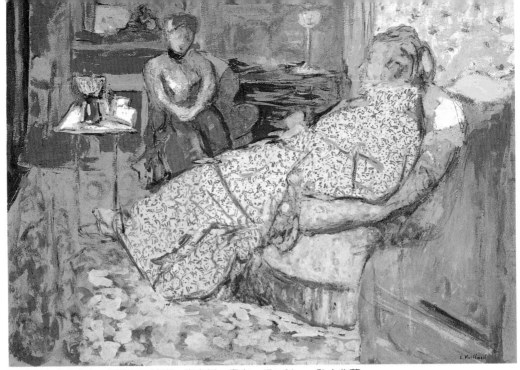

威雅爾夫人在家中　1905年　油彩、麻布紙、畫布　47×64cm　私人收藏

畫室中模特兒脫衣　1903～1904年　油彩、紙板　44×40cm

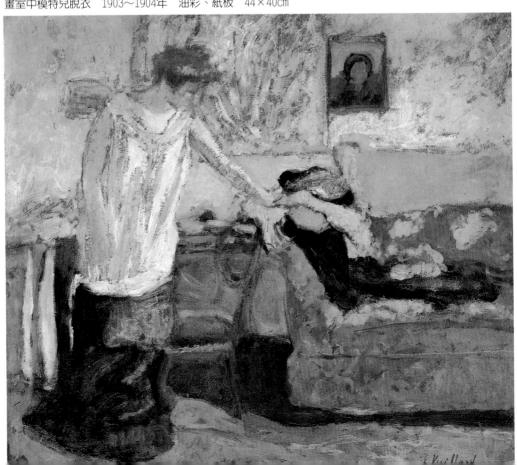

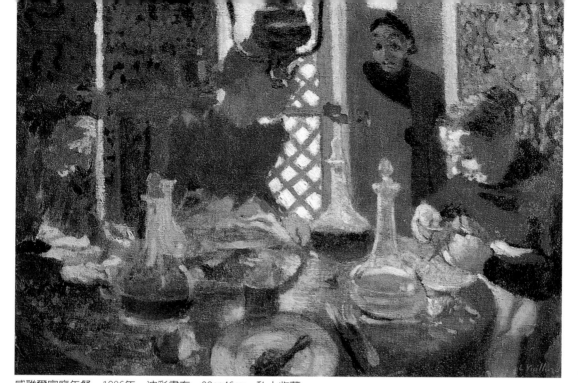

威雅爾家庭午餐　1896年　油彩畫布　32×46cm　私人收藏

室內，藝術家的母親與姐妹　1893年　油彩畫布　46.3×56.5cm　紐約現代美術館藏

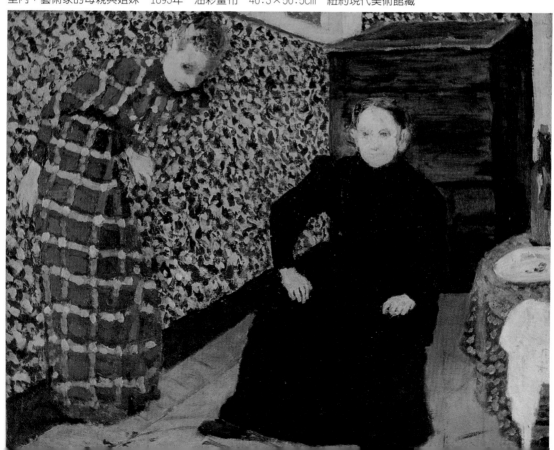

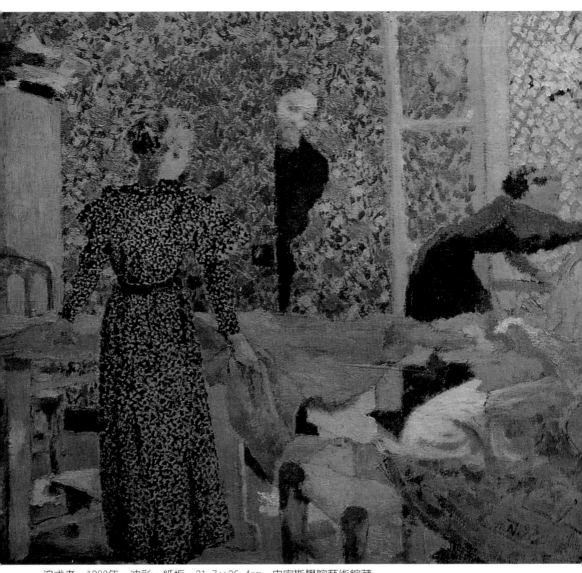

追求者　1893年　油彩、紙板　31.7×36.4cm　史密斯學院藝術館藏

園中的婦女與小孩　1899年　炭筆、油彩、膠彩、紙板　51×33cm　私人收藏（右頁圖）

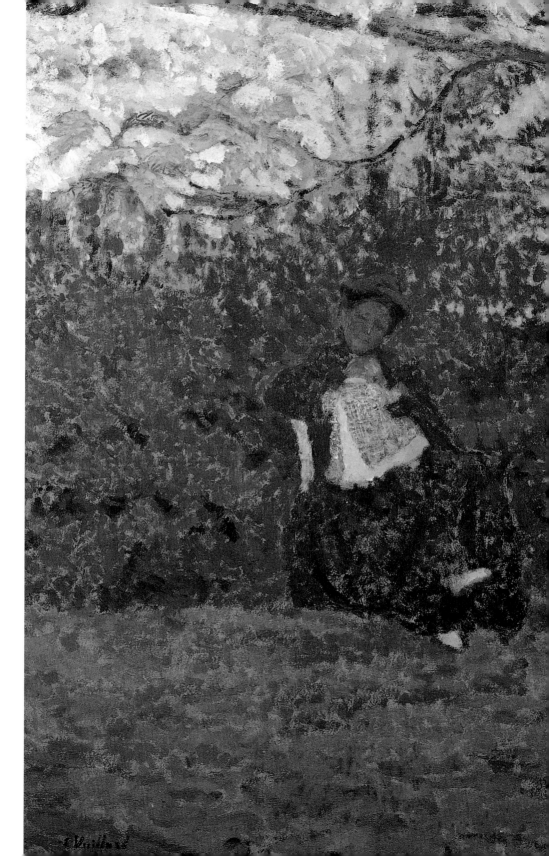

戲台上　1899年　油彩、紙板　32×52cm　德國漢堡美術館藏

安妮特喝湯　1900年　油彩、木板、紙板　35.2×61.8cm　法國聖一托貝美術館藏

婦女與小孩（安妮特和
瑪琍·盧塞爾） 1899
～1900年 油彩、紙板
27.5×29cm 私人收藏

爾也畫安妮特長大成人——〈安妮特調節暖爐〉，畫安妮特高出祖
母頭的時候——〈客廳——威雅爾夫人與安妮特〉，畫家漸次自平
面的處理，轉到空間的暗示，並且顯示了不同的光照與色彩。

在米夏·納坦森的身上看到新的母性面容，在米夏的生活周
圍找到更上層家居裝飾的室內景。一八九七年威雅爾畫〈米夏彈

安妮特調節暖氣爐　1915年　膠彩、畫布、紙本　136×90㎝　私人收藏

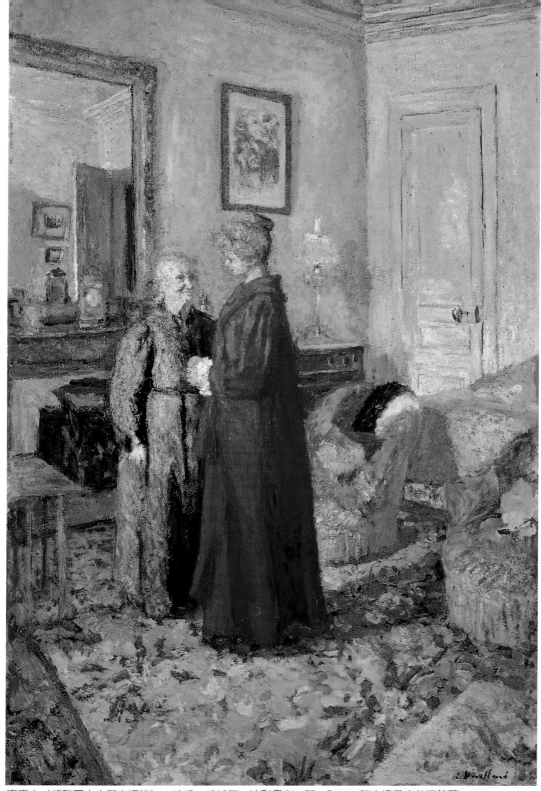

客廳中（威雅爾夫人與安妮特）　1915～1916年　油彩畫布　75×51cm　瑞士洛桑市美術館藏

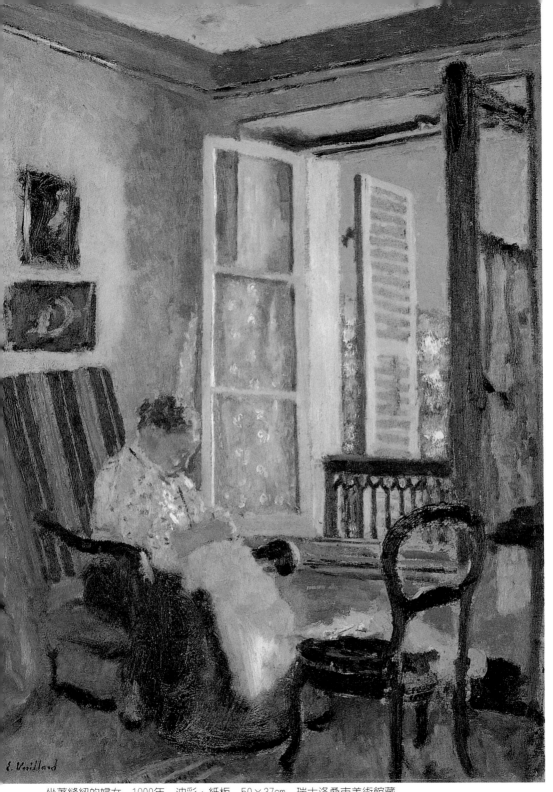

坐著縫紉的婦女　1900年　油彩、紙板　50×37cm　瑞士洛桑市美術館藏

144

特魯弗街的飯廳　1900年　油彩、畫布、木板　41×51cm　法國聖－托貝美術館藏
特魯弗街畫室中的盆花　1900～1901年　油彩、紙板　48.5×62cm　愛丁堡蘇格蘭國立現代美術畫廊藏

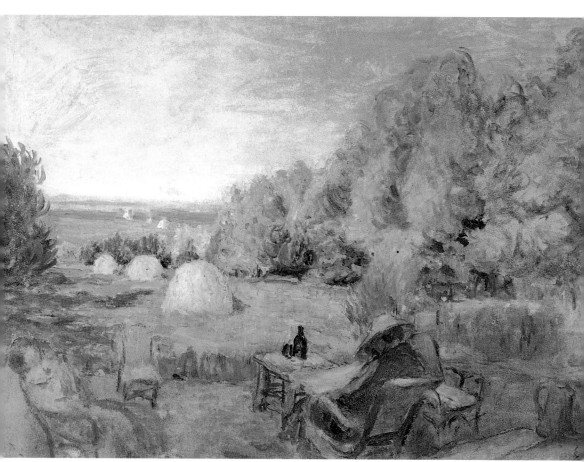

園中的草堆（克里格勃弗）　1902年　油彩、木板、紙板　36×52.5cm　柯爾邦基金會藏

下棋　1902年　油彩、木板　68×58cm（右頁圖）

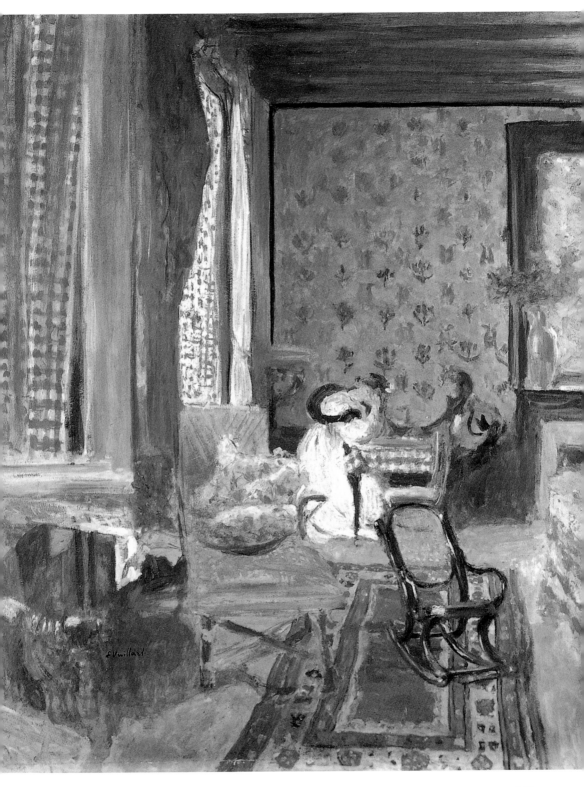

147

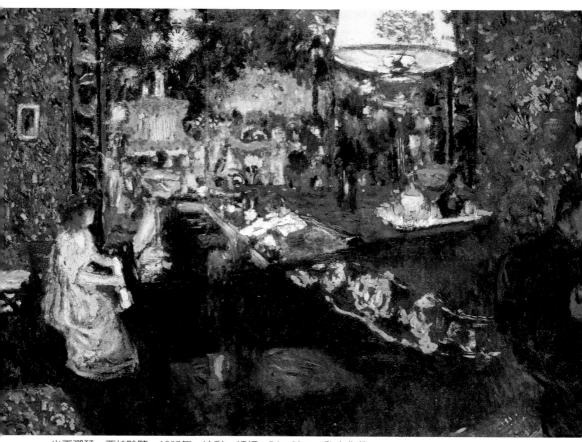

米夏彈琴，西帕聆聽　1897年　油彩、紙板　54×80cm　私人收藏

琴，西帕聆聽〉，那是米夏在巴黎聖—弗羅倫斯街公寓的華麗客
廳，威雅爾完全走出那比畫派時期的畫法，以印象主義的筆觸以
及對戶外光的捕捉表現華宅的亮麗。一八九七至九八年他畫〈納
坦森的客廳〉，比較局部含蓄的寫繪充滿幽柔明光，讓人想起竇加
的畫。同時期的〈米夏在雍河上新城〉則較單純樸素，有點戲劇
舞台之感。

　　一九○○年以後，威雅爾室內的人物由露西・赫塞爾所替
代，這是更富貴階層家庭的女主人，他畫露西在臥室中閒來無事
修指甲——〈露西・赫塞爾的臥房——修指甲〉，畫她在布列坦尼
省的涼台上——〈露西・赫塞爾和德尼斯・納坦森〉。較後，威雅
爾的繪畫技巧已經可以讓觀者辨識出畫中人的年紀——〈赫塞爾
夫人斜臥長椅〉，到後來可以看到露西有了灰髮——〈赫塞爾夫人

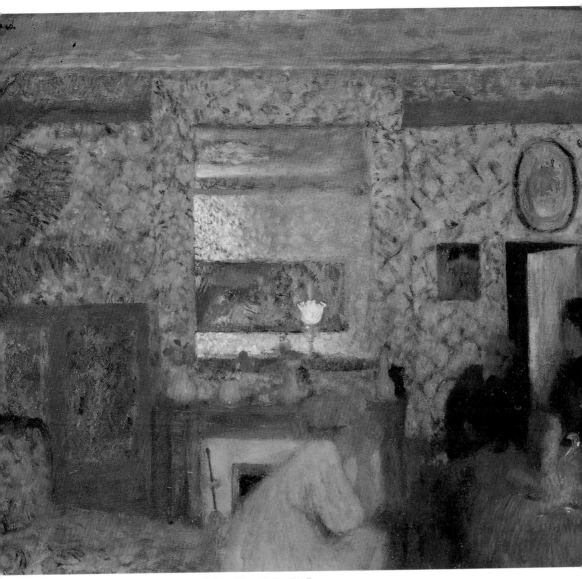

納坦森的客廳　1897～1898年　油彩、木板、紙　45.5×51.5cm

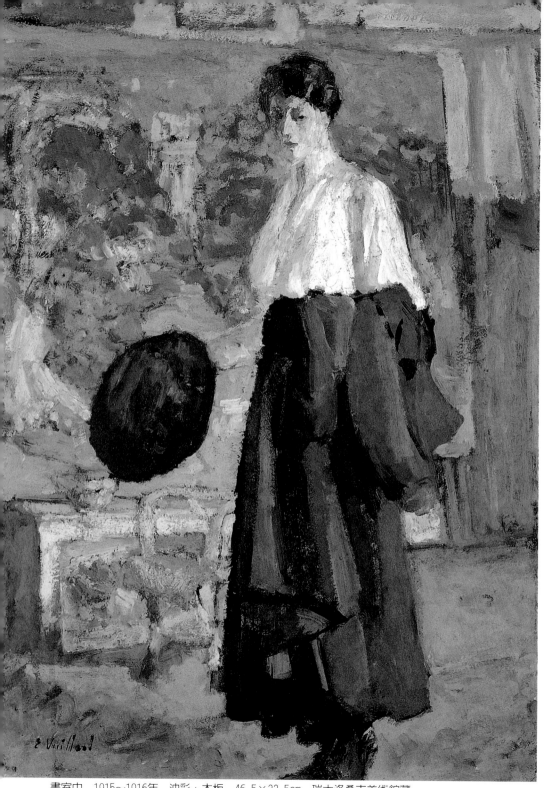

畫室中　1915～1916年　油彩、木板　46.5×33.5cm　瑞士洛桑市美術館藏

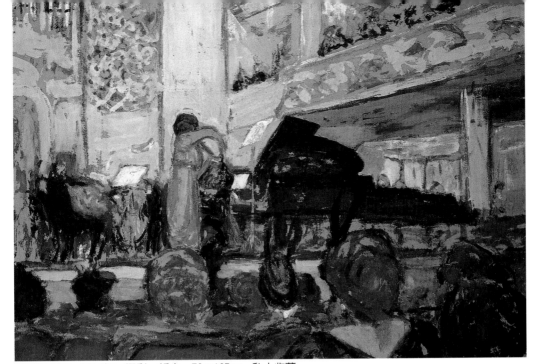

嘉渥音樂廳　1914年　膠彩、紙本　73×105cm　私人收藏
畫室中女子　1914～1915年　油彩、畫布、紙本　德國科隆Wallraf-Richartz美術館藏

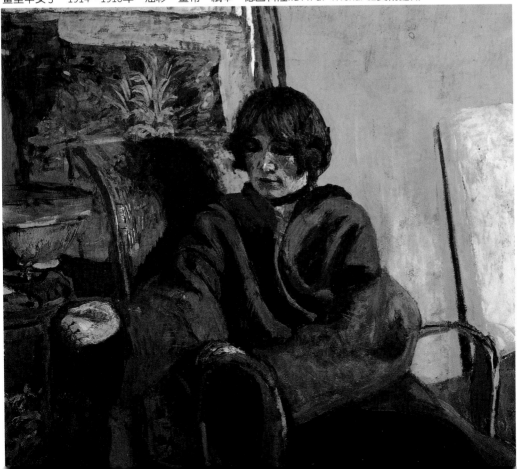

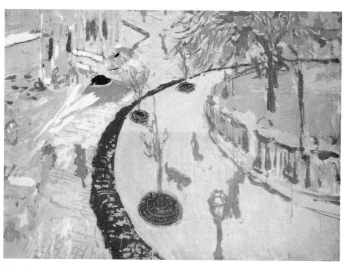

凡提米勒公園　1915年
膠彩、畫布、紙本
75×99cm　私人收藏

安妮特畫像　1918年
膠彩、畫布　73.7×69.9cm
巴黎私人收藏

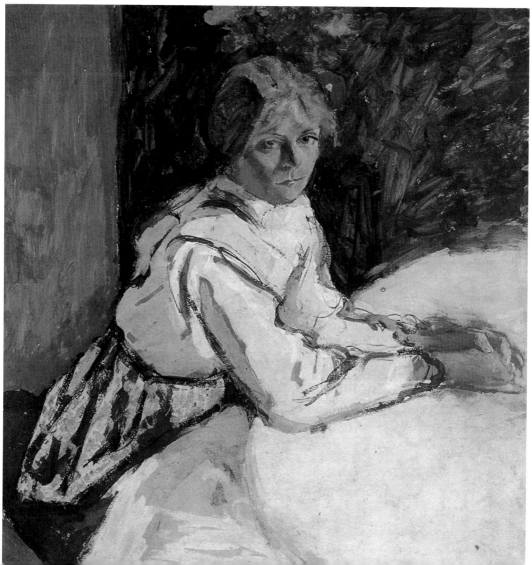

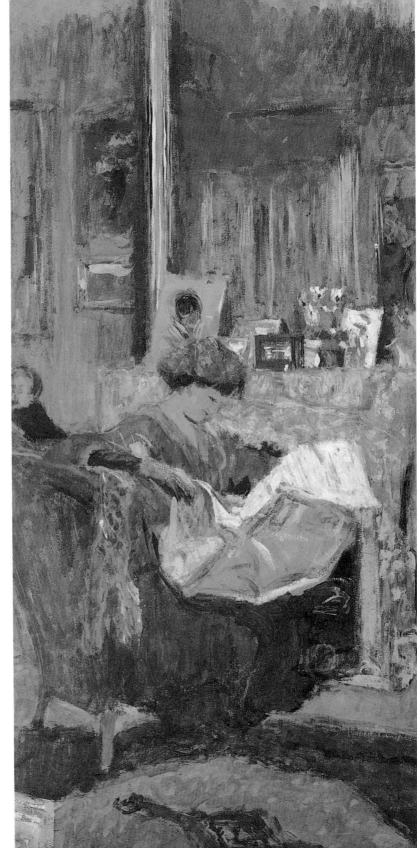

赫塞爾夫人讀報
1917年
油彩、畫布、紙本
100×58cm
私人收藏

伊逢・普安東和沙夏・基特里　1919～1921年　膠彩、畫布、紙　63×90cm　聖・保羅美術館藏

赫塞爾夫人在「塞尚居」的庭園中　1920～1925年　油彩畫布　45.5×81.5cm　私人收藏

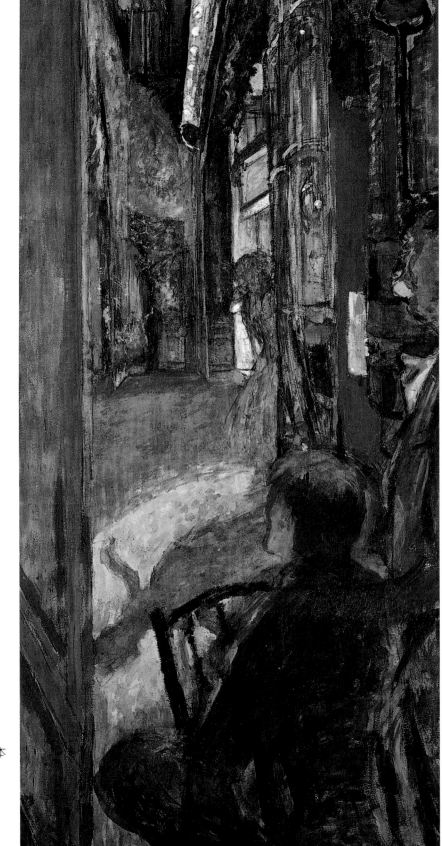

自後台看伊逢‧
普安東　1922年
油彩、畫布、紙本
195×100cm
私人收藏

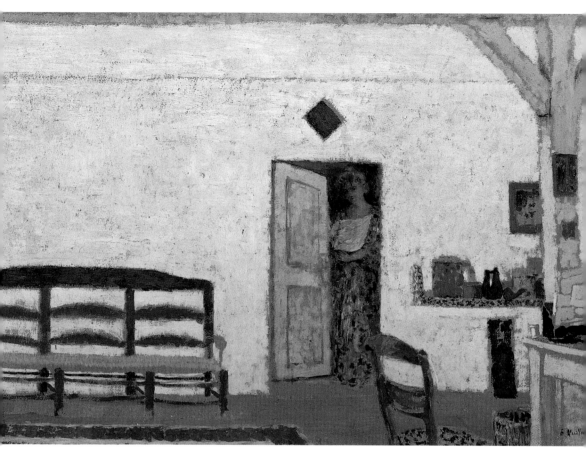

和一個孩童〉。

在眾多的室內人物中,威雅爾畫女性裸體不多,在他所繪的少數裸體畫中,雖然藝術家史並不大注重,但還是有相當可看之處。在其早年日記中,他曾表示輕視某些藝術家只注重女性的胴體美,而他寧願一生表達女性在各種生活姿態中所傳出的內在美。早期學院的裸體習作之後,一八八八年他畫了少數綜合觀念的裸體,如〈室內的女子〉受東方藝術影響,如〈靠背椅上的裸女〉。由於他與母親同住在一個屋簷下,又由於生性靦腆,一九○九年時畫的裸女讓人看來不甚自在。他畫的人體很少完全裸露——〈畫室中解衣的模特兒——德魯弗街〉,或者有時以一種特殊的姿態出現——〈有屏風的室內〉。自此,畫家以特寫畫裸體,但他還是含蓄地讓模特兒低下頭來——〈日本屏風前的裸女〉。

威雅爾最美妙的一幅裸女是一九一九至二○年畫的一個躺在

米夏在雍河上新城
1897～1899年
油彩、木板　41×62cm
里昂美術館藏

156

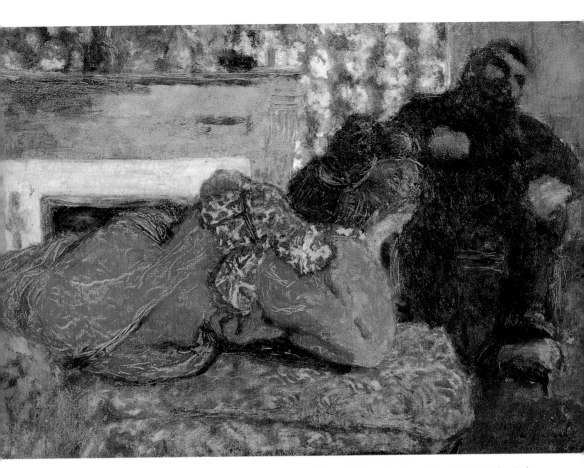

紅浴衣　1898年
油彩、紙板　42×63cm
私人收藏

沙發上的成熟模特兒——〈伸躺的模特兒〉，這畫的技巧十分寫實，畫中充滿畫家對這個主題的敬重與把握的心情。威雅爾的裸體不若波納爾的感官，也不若其他畫家表現風塵中女子，他只求一幅裸體畫得和諧美好，如一首頌歌，這是他畫裸體的特殊之處。

風景與靜物

雖然室內景的畫使威雅爾成名，他的作品還包括相當數量的巴黎風景、海濱與鄉村景色。在多組裝飾壁屏中，威雅爾將風景引進，在畫架上，他也繪下他家居附近或旅行走動所見之景。這些風景畫面比室內景的空間感廣寬，這是自然之事，而畫家在某些構圖上卻似乎更費心思。

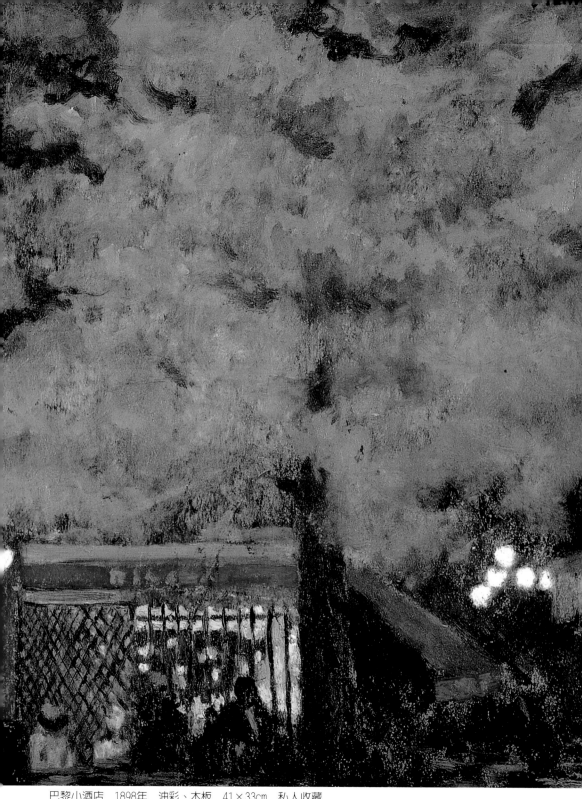

巴黎小酒店　1898年　油彩、木板　41×33cm　私人收藏

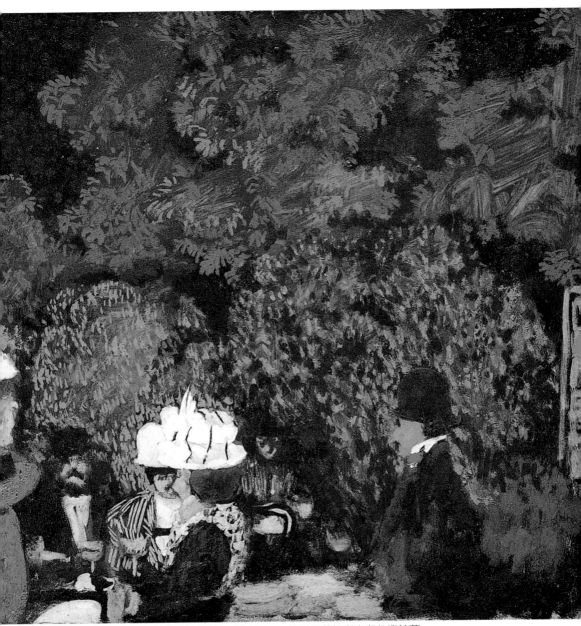

布隆尼森林的咖啡座　1898年　膠彩、紙本　48×51cm　法國貝藏松考古與美術館藏

米夏在聖一日爾曼森林
1897～1899年
油彩、紙板
42.1×56cm
巴黎貝爾畫廊藏

　　在威雅爾風景主題裝飾壁屏中，爲亞當・納坦森所作的九大
屏〈公園〉，每屏約高二百一十三公分，寬八十至一百五十公分不
等的風景與人物，建構十分龐大。作此壁畫時威雅爾年廿六歲，
而畫家身材並不高大，誠屬不易。其中部分主題曾繪於畫架上，
如〈凡提米勒小公園的娛姆們〉只是廿二點三乘五十七點五公分
的小橫幅，而視界同等寬闊。凡提米勒公園景色再現於爲瑪格麗
特・夏班所作的〈凡提米勒方場〉的五大面二百三十乘六十公分
的壁屏上，整組構圖成圓弧形，方場上車輛行人遊走，公園草樹
綠影掩映，一整作屏飾有若走馬燈或供兒童遊樂的木馬旋轉台的
轉動。〈凡提米勒公園〉是威雅爾一九一五年的中尺寸畫幅（75
×99cm），膠彩繪於紙板再裱在畫布上，可能是畫巴黎的多景，
淡灰紫調與米黃色調相交，另是一番優美。巴黎景色除凡提米勒

160

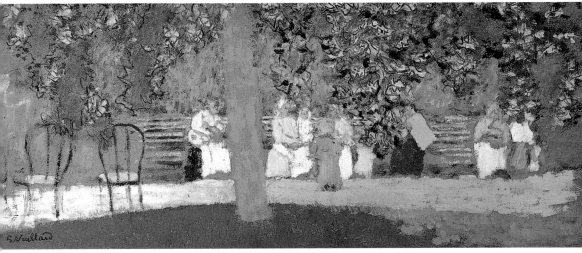

凡提米勒小公園的媬姆
們　1895年　油彩、紙
板　22.3×57.5cm
私人收藏

菲利斯・瓦洛東
羅曼內爾的雲
1900年　油彩、紙板
35×46cm
瑞士洛桑市美術館藏

公園之外，威雅爾也著眼帕西區和聖—奧古斯丁方場的街景。一
九○六至○八年他根據仰角視點畫下一組街景〈巴黎的街道〉，一
九一二至一三年以正面呈示，作出兩面裝飾屏〈聖—奧古斯丁方
場〉。

　　在裝飾壁屏上出現鄉村景色，是一八九九年再為亞當・納坦
森所作的繪有樹林與水果樹的壁屏上，那是威雅爾造訪盧塞爾的
鄉居雷塘・拉・維勒有所感而繪。又因塔戴・納坦森夫婦所居的
雍河上新城的景色，威雅爾找到為作家克勞德・安涅繪製的壁屏
的主題。而赫塞爾夫婦的安弗維勒的鄉居之景，又成了畫家為比
貝斯柯王子所繪的〈草堆〉與〈小徑〉的依憑。

　　隨著赫塞爾夫婦在他們布列坦尼及諾曼第地區的鄉居及海濱
別墅逗留，威雅爾得以畫出一些以油料繪於紙板再裱於畫布上的
油畫。一九○七至一九年期間，畫有安弗維勒的樹林小徑、聖—
賈庫的海灘、小城堡之景、克里克勃弗的花園草堆、普利古安的
黃昏景色和海港邊散步者、安布格海岸邊的貨船，以及翁弗勒的
港口景色。這些都接近印象主義風格，與他在一九一○年應瓦洛
東之邀到瑞士所繪的風景有相當差異。在羅曼內爾的拉・納茲，
威雅爾畫了一幅〈藍色的丘陵〉，構圖較平面，新鮮而清涼，與瓦
洛東同時畫的一幅〈羅曼內爾的雲〉感覺十分接近。威雅爾同時
期的風景畫還有秋日屋角庭園與丘陵景色的〈雷塘・拉・維勒〉，

而更早的一幅更柔和清淡的景色是一八九六年在納坦森夫婦的鄉居所繪的〈瓦萬的秋天，塞納河〉。除此之外，威雅爾還畫母親、米夏與露西這些親愛的人閒坐或徜徉於草木茂美的園林之中。

　　自稱「室內畫家」的威雅爾毫無疑問地要考慮到畫靜物，他早年在羅浮宮看畫的結果，讓他與盧塞爾同時於一八八八至九○年間畫了一組受夏丹（Chardin）、柯洛（Corot）和芳丹·拉·圖（Fantin la Tour）影響的古典靜物，如〈蘋果與酒杯〉、〈生菜靜物〉、〈養兔場兔子的靜物〉、〈瓶子與花〉等畫。加入那比派初期，則繪有接近高更綜合觀念純粹色彩組合的〈丁香花〉等畫。一九○二年旅行荷蘭以後，他最早對十七世紀荷蘭畫派的愛好再度萌生，作過一些傳統畫法的揣摩實踐後，又一步步踏向印象主義的演化。

　　一九○三年的〈花瓶〉、一九○四年的〈花〉、一九○五年的

養兔場的兔子靜物　1888年　油彩畫布　41×32.5cm　私人收藏

瓶子與花　1889～1890年　油彩畫布　31.8×39.4cm　私人收藏

丁香花　1890年　35.6×27.9cm（右頁圖）

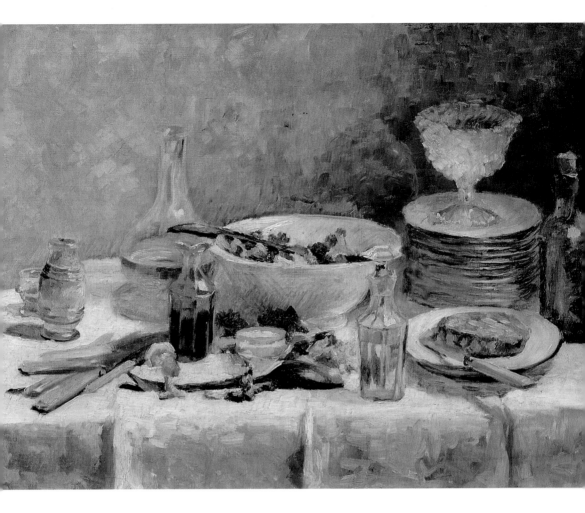

〈玫瑰花束〉和〈瓶中花〉等是印象主義與裝飾性的結合，一九〇
五年以後的靜物作品更趨向寫實，預告了他一九三〇年在赫塞爾
夫婦的雷·克雷莊園所繪的一些作品，如〈藍色的花瓶〉等畫。
此外，這段時期威雅爾的靜物受到奧迪隆·雷東構圖的影響，但
不若雷東之某種神祕暗示。

生菜靜物
1887～1888年
油彩畫布
46×65cm
巴黎奧塞美術館藏

上流社會人像及其他人物

　　一九〇〇至一三年，貝恩漢畫廊（1906年以後改稱新貝恩漢
畫）爲威雅爾舉行了數次展覽，自此威雅爾十分知名，而送至秋
季沙龍與獨立沙龍的作品都受到讚揚。一次大戰中，因年紀已

卡普費瑞夫人像
1916年　油彩畫布
175×108cm　私人收藏
（右頁圖）

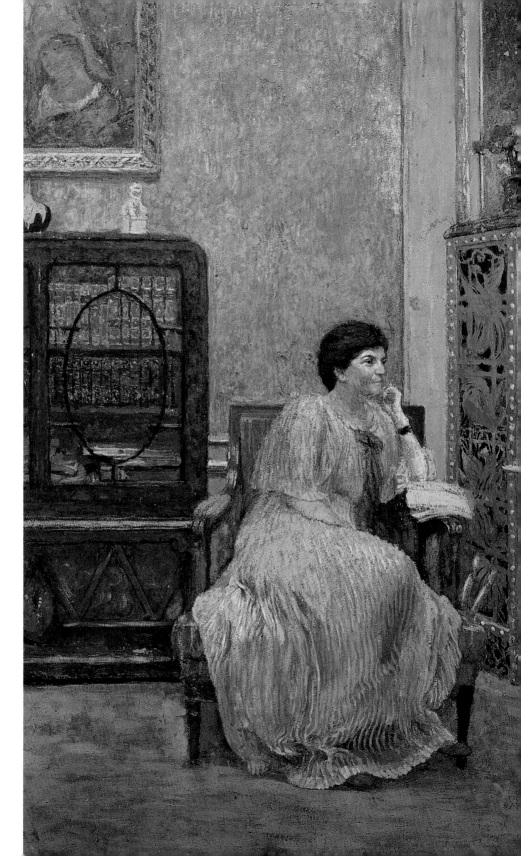

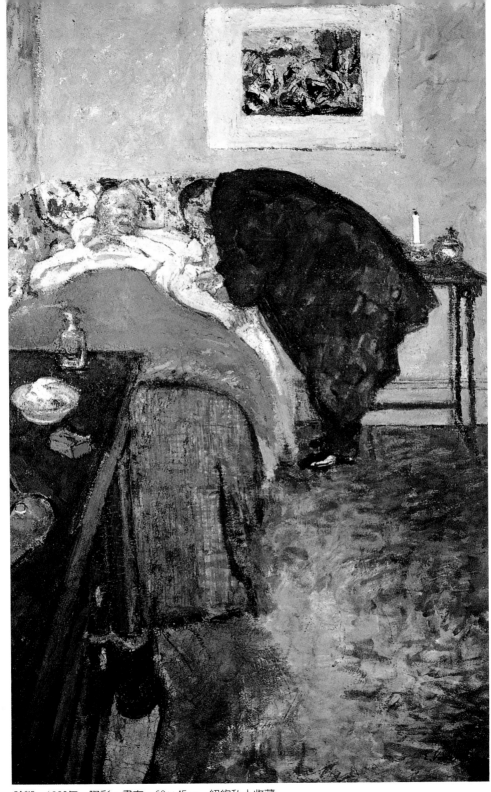

診斷 1922年 膠彩、畫布 69×45cm 紐約私人收藏

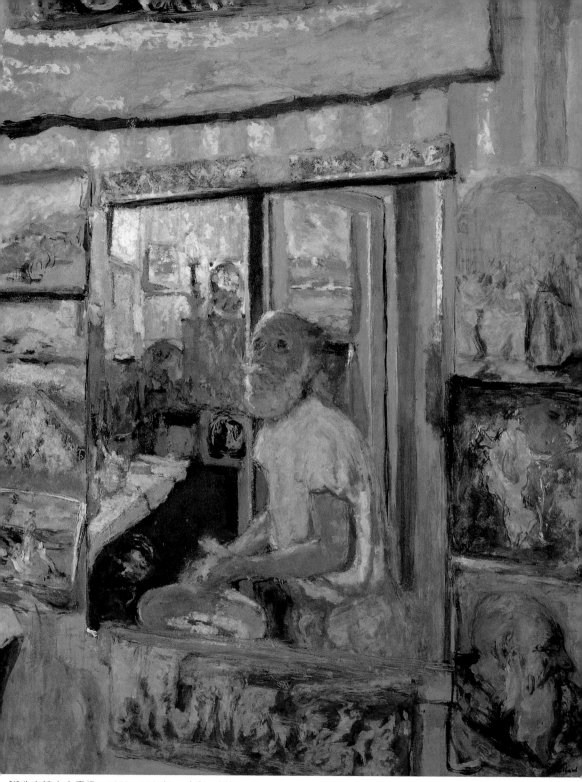

盥洗室鏡中自畫像　1923～1924年　油彩、紙板　81×67㎝

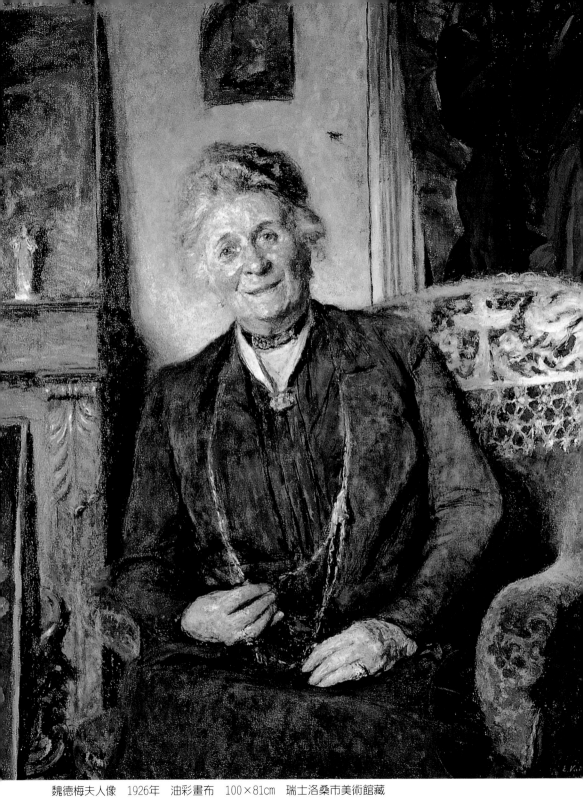

魏德梅夫人像　1926年　油彩畫布　100×81cm　瑞士洛桑市美術館藏

窗邊的威雅爾夫人　1926年　粉彩、畫紙　65.1×47.9cm　巴黎私人收藏

威雅爾夫人於雷・克雷莊園用餐　1927～1928年　粉彩、紙本　24.3×32.5cm

簡・雷奴阿特　1926～1927年　油彩畫布　130.3×98cm　聖・保羅美術館藏（右頁圖）

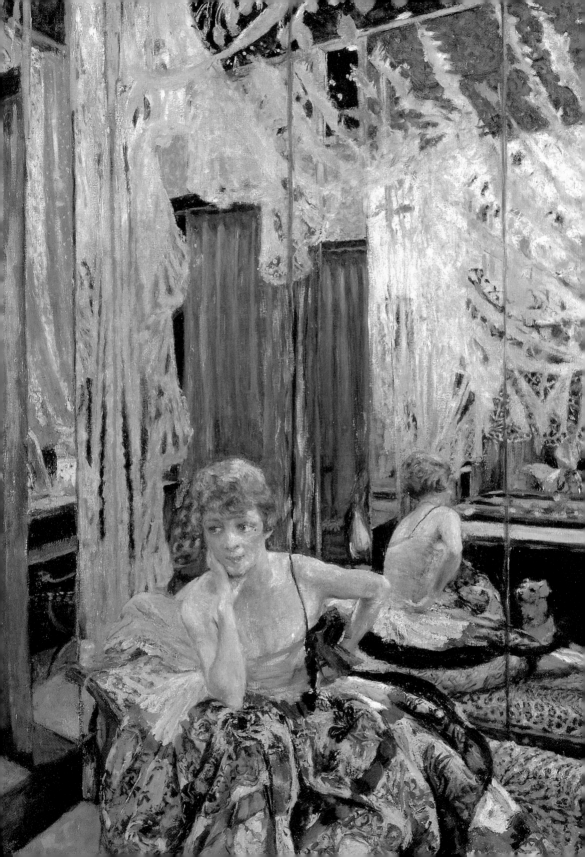

卡普費瑞先生畫像　1926～1927年　油彩畫布　117×89cm　私人收藏

魏德梅醫生像　1927年　油彩畫布　100×81cm　瑞士洛桑市美術館藏

凡提米勒小公園　1928年　粉彩、紙本　32×25cm　私人收藏

波利尼亞克伯爵夫人　1928～1932年　膠彩、畫布　116×89.5cm　巴黎奧塞美術館藏

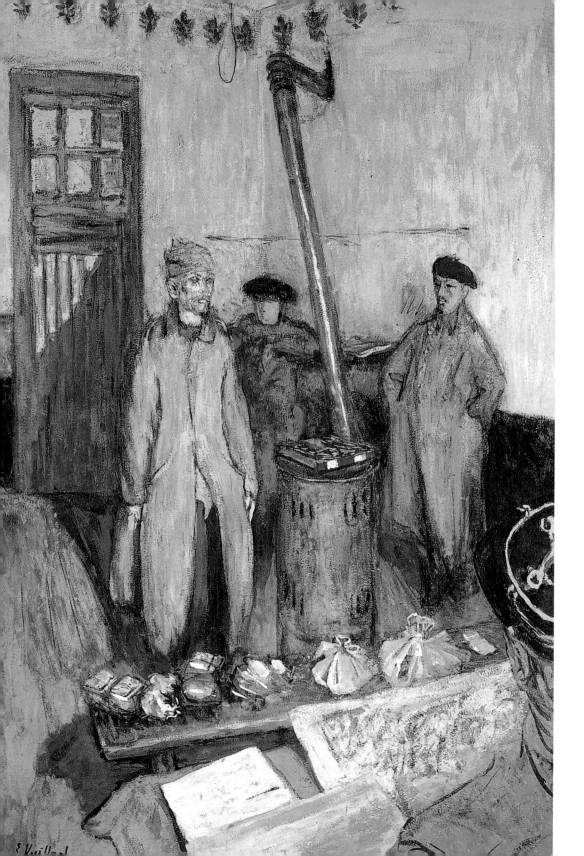

圖見181頁

大，沒有被動員赴戰場，只在一九一四年底調去當了一小段時候的火車平交道欄柵管理員，一九一七年被派到伏吉山區任軍中畫家，回到畫室畫了相當寫實性的〈審問囚犯〉。在此前一年，他參觀了里昂附近的烏蘭武器工廠，舊友塔戴・納坦森在那裡工作，這讓威雅爾畫出〈兵工廠晚間工作之景〉。其餘時間他差不多照常從事一般畫作、裝飾壁屏，還有到瑞士、法國境內四處走動。他去吉維尼拜訪莫內，到馬列・勒・華看了麥約，兩次旅行瑞士會盧塞爾，那時盧塞爾生病，他到蒙特婁山上的瓦蒙醫院探望，在那醫院威雅爾認識了魏德梅醫師，讓他於一九二六年與一九二七年間爲魏德梅醫生及其夫人各繪了一幅肖像。

威雅爾在戰後名聲更大。受到有資產、有名望又愛好藝術之士的包圍，醫藥界、工業界、政治界、富商、貴族圈人都在他身旁。他們知道把金錢壓在他身上，可以有保障不致虧損。一九二○至四○年間，他的訂約滿滿，幾乎僅爲一件又一件的商請而工作。他畫了四十幅以上的富商貴族的畫像。脫離了畫商某種商業利益的牽制，他又須讓步給一些保守的顧客，他們要求在他自由的運筆下能夠識辦出自己的面貌。如此威雅爾自那比時期只暗示輪廓的圖像，轉到人物必須受到清晰鑑識的肖像畫。不過威雅爾較同時代如賈克・愛彌兒、勃朗須那樣的肖像畫家，還是不那麼妥協，他說他「不畫肖像，而是畫在他們家中的人」。

威雅爾所作的肖像，有些工作了幾個月的時期。他會請他遠地比如瑞士的朋友到他的公寓，坐在自己的客廳中。這並不是畫家尋常畫畫的地方，因爲畫家常把他畫的對象擺在他們的居所中，這簡單的事實說明了畫家與他的收藏家之間的某種親密。在威雅爾畫魏德梅醫師及其夫人時，給醫師的信中可以看出畫家作畫的情形：「我剛收到魏德梅夫人好心寄給我的……。我請您爲我謝謝她。她的肖像我還有一小部分要處理，請您讓我再有一點時間，好讓畫擺著乾燥，可以幾天之後再作一點修整。我很少有這樣令人愉快的模特兒，我希望魏德梅夫人不會把我這樣的說法看成阿諛，而這個工作進行得如此順利。」確實威雅爾畫上流社會人像並不總是如自己的意，稱顧客的心，他在畫呂西安・羅森

審問囚犯　1917年
膠彩、畫布、紙本
110×75cm　巴黎當代
歷史博物館藏（左頁圖）

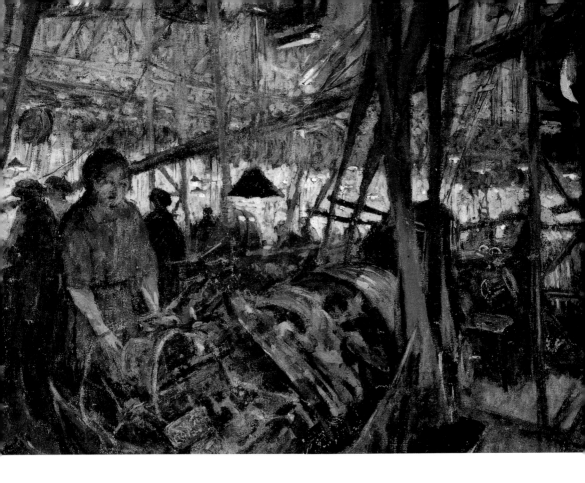

兵工廠的晚間工作景——為拉扎爾‧列維所作 裝飾畫 1917年 膠彩、畫布 75×154cm

加的時候，在日記上寫著：「像狗被鞭打一般到羅森加的家。」而羅森加最後拒絕接受該畫。

在一九二〇至三〇年間，威雅爾所繪，無論是魏德梅夫婦或波利尼亞克伯爵夫人、安娜‧德‧諾耶爾伯爵夫人、雷奴阿特女士，或其他巴黎大資產階級家中的人像，都與那比時期的室內景和人物有著不同的特質。這是一種豪華家居的氣氛，女性人物所在，相約談話的地方，有時暗藏著壓迫感，有時讓位給寧靜、輕鬆或浮華。他畫男性人物則非常嚴肅地坐在牆上掛滿畫、桌上有著高級擺設或堆著書冊資料的辦公室中。這些模特兒都是社會顯達、成功富有的人，是這個時代象徵的人物，但也讓人想到這只是高層社會表面的象徵，一次大戰後漸趨安定而仍然是脆弱的世界。有人以爲那是小說家普魯斯特《追憶似水年華》小說的景與人活現於畫面。

繪畫經驗到此時，威雅爾對空間有較深的瞭解，他回到傳統，借助透視來表達空間的深度。又對他所畫的室內帶進某些細節的描繪，如此他認爲可以烘托出他所畫的人物。他放棄過去畫面上以暗示或單線勾勒來表現現實體，甚至於漸離印象主義的曖昧模糊，而從事愈來愈嚴謹的寫實，那種細部的描寫，差不多近於神經質的細察。他一九三三年在爲簡尼・浪凡畫像時，在日記上寫著：「到浪凡夫人家計量書本的大小，這個錯誤還是相當嚴重。」他不只把書本的大小，還將放書的櫃子、櫃子上的藝術品、牆上的壁紙、畫和框、鏡子、地上的地板或地氈、窗旁的簾幕，以及人物身上的衣服、布料都愈來愈注意實質的寫繪。

　　在威雅爾進出巴黎上流社會之時，巴黎市政府以官方名義向他商訂一套作品，爲參加一九三七年在巴黎舉行的世界博覽會。這讓畫家作出另一種方式的人物畫。這一組畫最後包括四件油畫和一組草圖，後來存放於巴黎市立現代美術館。這組作品題名爲〈再浸禮教派教徒〉（Les Anabaptrotes），是官方希望威雅爾重現他藝術友人波納爾、盧塞爾、德尼、麥約和他自己創作的情形。波納爾在工作室中對著自己剛完成的一幅作品〈坎涅全景〉靜看，旁邊有他的短腳狗陪伴著；麥約在馬列・勒・華工作室的庭園中，端詳他不久以後要放置到杜樂麗公園的〈獻給塞尚的紀念雕像〉；盧塞爾在他雷塘・拉・維勒的畫室中似乎有所失落，好像自問如何在藝術的寫實與理想化之間選擇；神祕的德尼則在爲盧昂的方濟各派教堂作裝飾壁畫。

　　威雅爾的現實眞實，一方面是訂畫人的需要，同時也是一次大戰開始同時啓開的「回歸秩序」潮流的影響。許多畫家都察覺到這個藝術傾向，而威雅爾在一次大戰後一步步踏上這種回歸寫實的道路，可說是畫家個人接納的回應。一般說來，威雅爾的寫實，是他個人生活中的寫實，他接觸的上流社會的寫實。但在一九一二年造訪安端・香坦醫院時，目見了醫院的戈塞醫生主持的外科大手術，讓他深爲震撼而畫出了一幅〈外科醫生〉的非唯美世界的沉重寫實之作。這幅畫在一九二五至三七年間重繪，以膠彩及粉彩繪於紙上後裱於畫布的大畫（158×227cm），與一九一

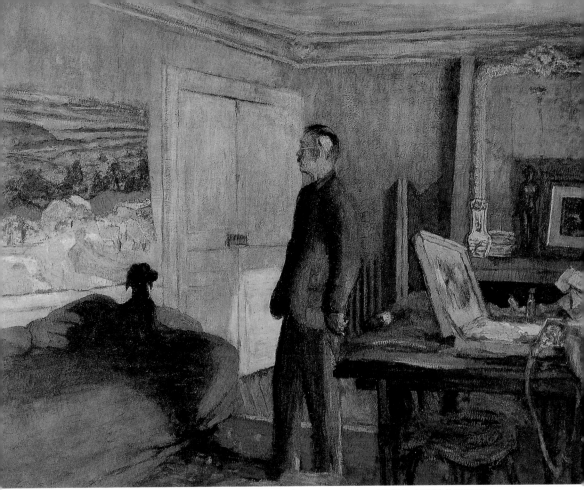

波納爾畫像草圖　1928～1929年　油彩、畫布、紙本　114×143cm　巴黎市立現代美術館藏

再浸禮教派教徒彼爾‧
波納爾　1930～1934年
膠彩、畫布
114.5×146.5cm
巴黎市立現代美術館藏

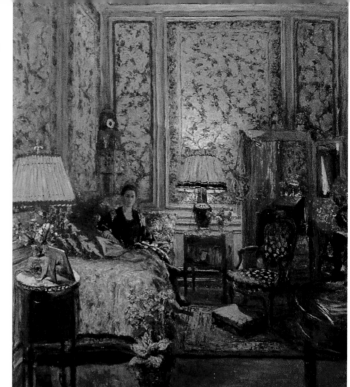

裱滿花幔的小客廳　1931年
88×79.5cm

依蕾恩・蒙塔涅在威雅爾畫
室中　1931年　粉彩、紙本
48.5×65cm
私人收藏（下圖）

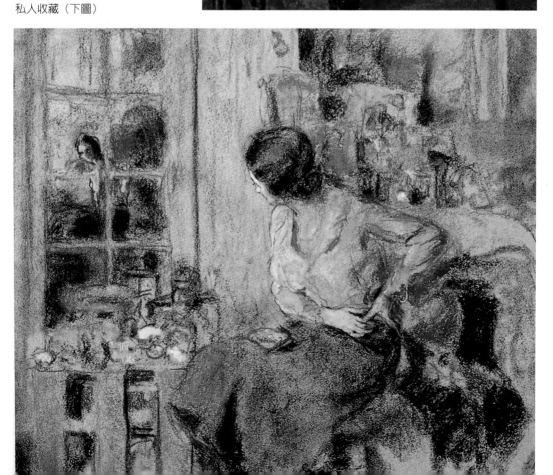

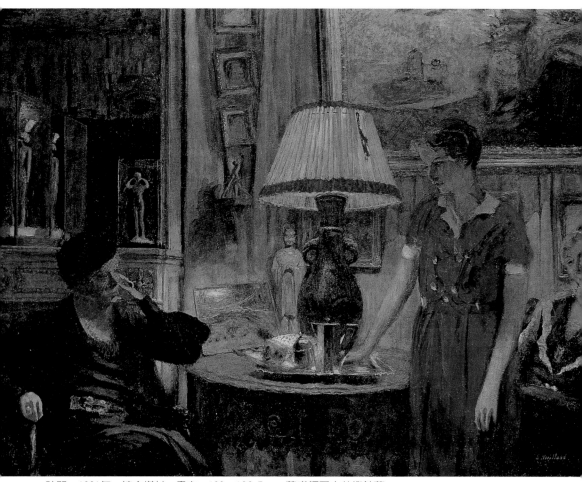

訪問　1931年　綜合媒材、畫布　100×136.5cm　華盛頓國立美術館藏

呂西安・羅森加在
辦公桌前　1930年
油彩畫布
115×148cm
巴黎奧塞美術館藏

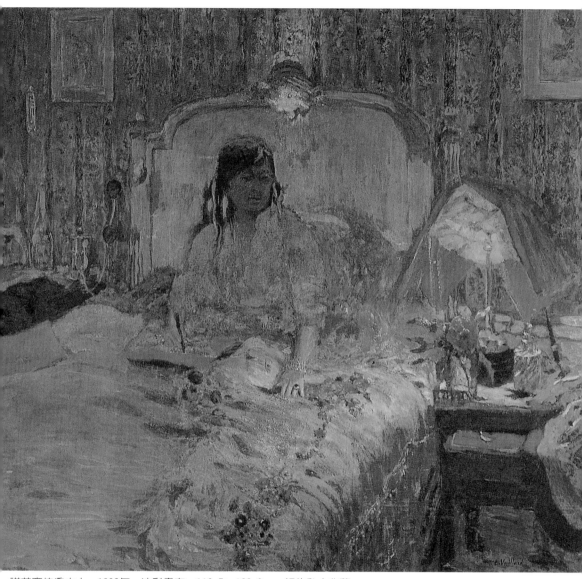

諾艾育伯爵夫人　1932年　油彩畫布　110.5×128.3cm　紐約私人收藏

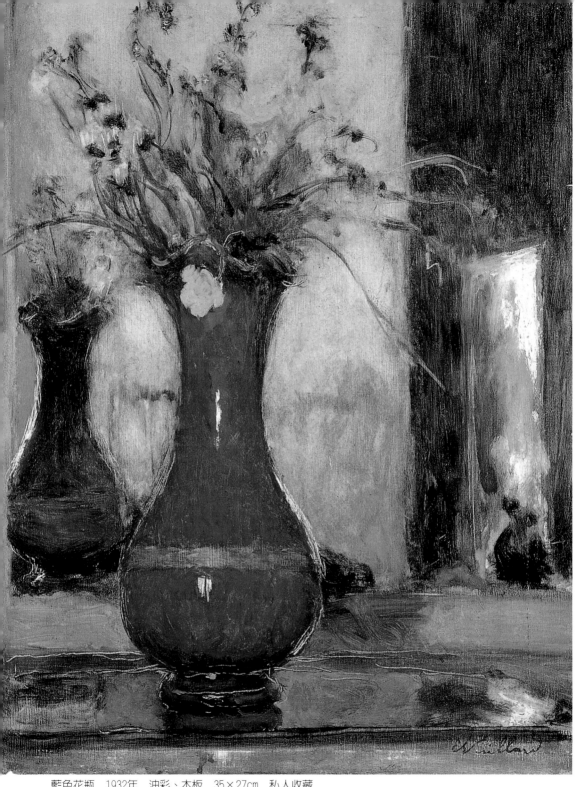

藍色花瓶 1932年 油彩、木板 35×27cm 私人收藏

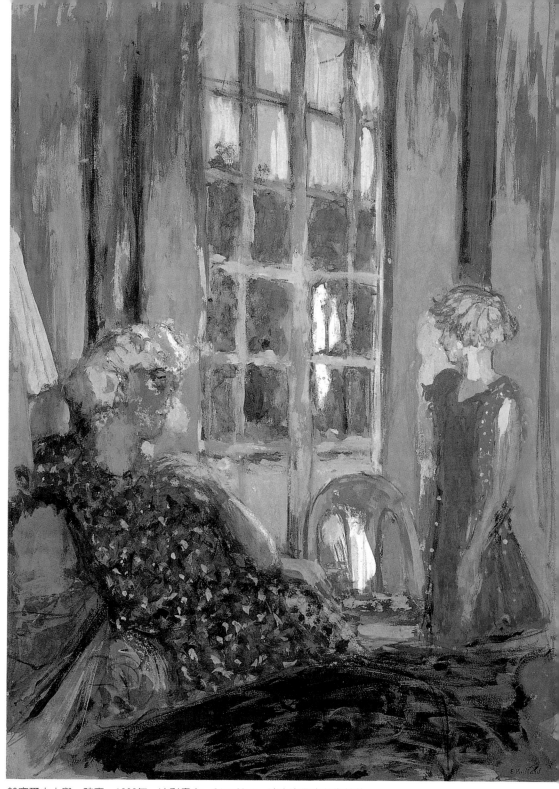

赫塞爾夫人與一孩童　1932年　油彩畫布　81×60cm　瑞士洛桑市美術館藏

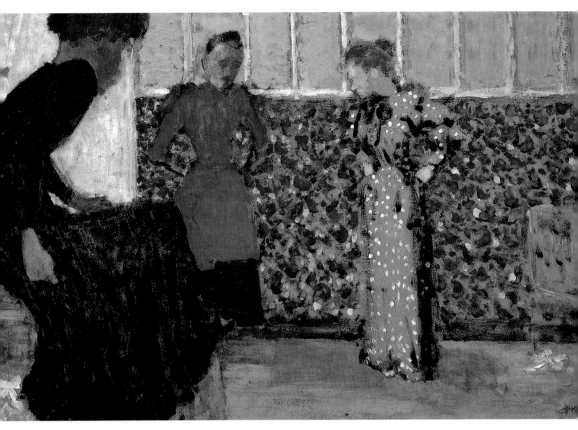

七年所繪的〈兵工廠晚間工作之景〉和〈審問囚犯〉成為威雅爾
關心社會的見證。

裁縫師
1893〜1894年
油彩、紙板
36×58.5cm　私人收藏

版畫與其餘紙上作業

　　威雅爾一生畫了大量裝飾壁屏，以油料繪於畫布或以膠彩繪
於紙板再裱上畫布的畫架畫之外，早期他還作了不少石版畫，主
要是為《La Revue blanche》雜誌作插圖，如一八九三年的〈室內〉
和一八九四年的〈裁縫師〉，還有便是為劇院的海報或節目單作些
符合劇情需要的圖片。一八九九年他應畫商烏亞的要求與協助，
出版了一份名為《風景與室內》的石版畫集子，由十二個刻版集
成：粉紅色壁幔室內Ⅰ、下棋、有吊燈的室內、粉紅色壁幔室內
Ⅱ、兩姑嫂、壁爐、女廚師、粉紅色壁幔室內Ⅲ、糕點店、歐羅
巴橋上、穿過田野、林蔭大道。這些圖面之外，尚有封面圖。這

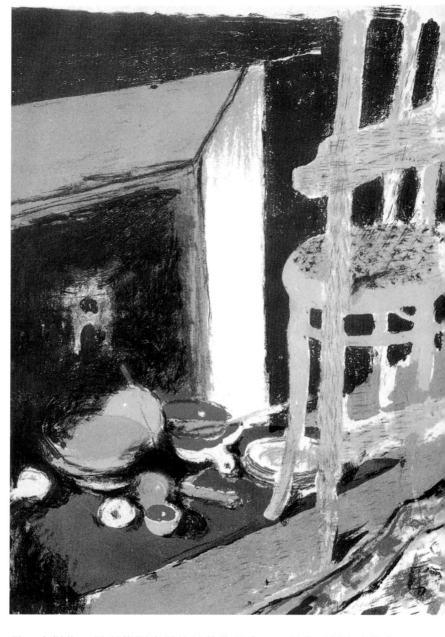

《風景與室內》石版
畫集：壁爐　1899年
34.6×27.9cm
史密斯學院藝術館藏

是一本傑作，是現代版畫最佳妙的作品之一。這些石版畫在物象
的造形與構圖上充滿創意，在套色上也十分講究，企圖達到相當
飽滿的色彩效果。然而這種新表現並沒有受到當時群眾太多的注
意欣賞，威雅爾後來便放棄了。那比團體的朋友們最初對這樣的
創作還熱心，後來也不再從事。

　　作家普魯斯特曾與《La Revue blanche》雜誌及那比團體有相
當往來，人們談到威雅爾的室內景和人物，常會拿普魯斯特的小

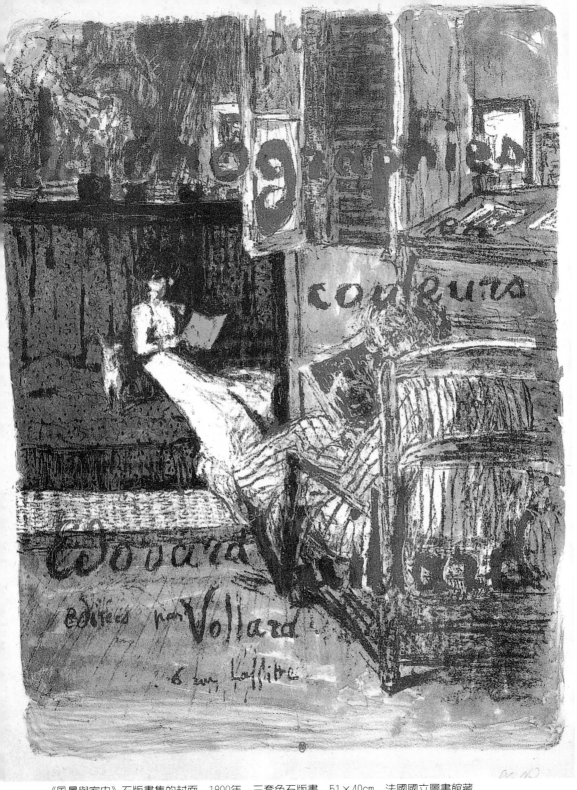

《風景與室內》石版畫集的封面　1899年　三套色石版畫　51×40cm　法國國立圖書館藏

改版的《La Revue
blanche》雜誌草圖
1893年 炭筆、紙
33.5×24.1cm

　　說來相比，但奇怪地，普魯斯特在出版《斯萬之戀》一書時，威
雅爾拒絕爲此書作插圖。反倒是一九三四年，昂利‧瓊‧拉羅須
出版《烹調》一書時，威雅爾作了版畫插圖。就在這一年，昂
利‧馬格里將威雅爾所有的版畫蒐集後列出一清單，大約達六十
七個版面之多。在這些版面中，除石版畫以外，尚有幾幅蝕刻版
畫，其中一幅印在作家瓊‧吉羅度一九四四年出版的《愛德瓦‧
威雅爾的墳墓》一書上。

　　早期爲《La Revue blanche》雜誌所作的插圖，有些也以炭筆
速寫而成，而一些與戲劇有關的速寫，有以炭筆、粉臘筆、毛筆
墨水、羽筆墨水、水粉彩、水彩等的單用或混用所作之圖。爲善

簡尼・浪凡　1933年　膠彩、畫布　124.5×136.5cm　巴黎奧塞美術館藏
晚間的客廳　1933年　膠彩、畫布、紙　100×136.5cm　華盛頓國家畫廊藏

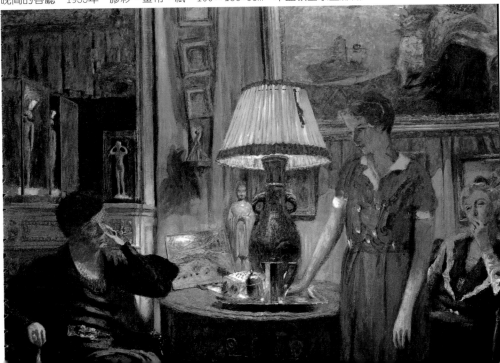

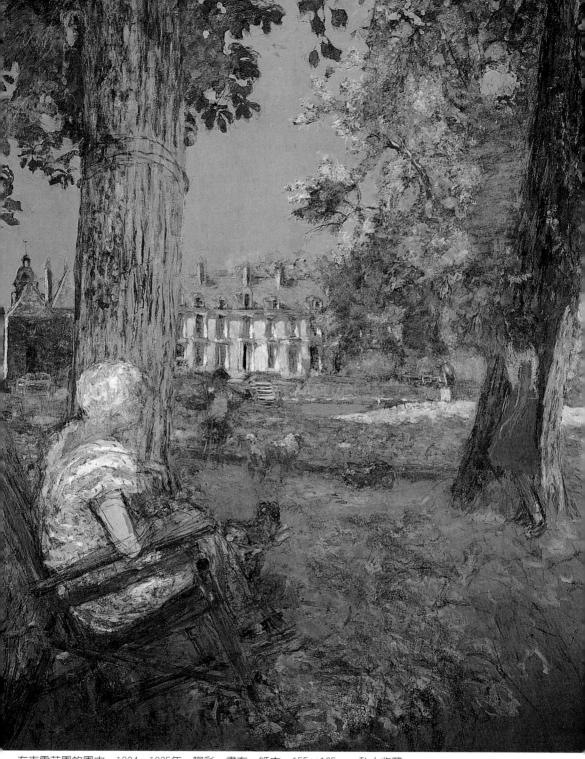

在克雷莊園的園中　1934～1935年　膠彩、畫布、紙本　155×135cm　私人收藏

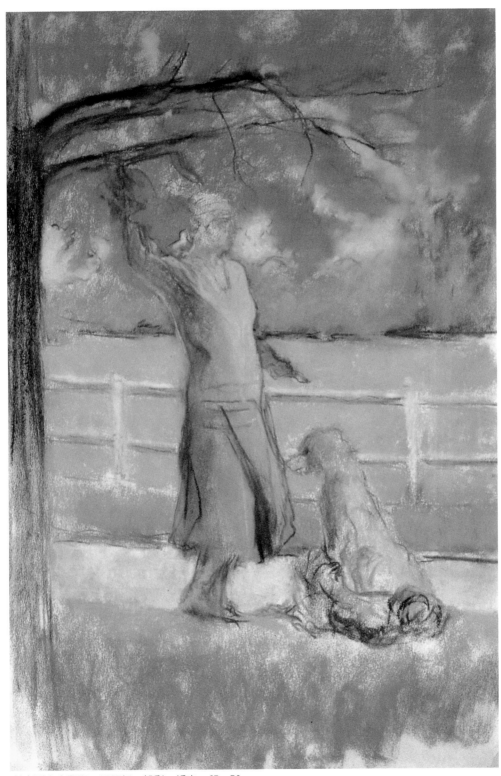

赫塞爾夫人和狗　1935年　粉彩、紙本　65×50cm

赫塞爾夫人的客廳　1935年　粉彩、紙本　32×25cm　巴黎私人收藏

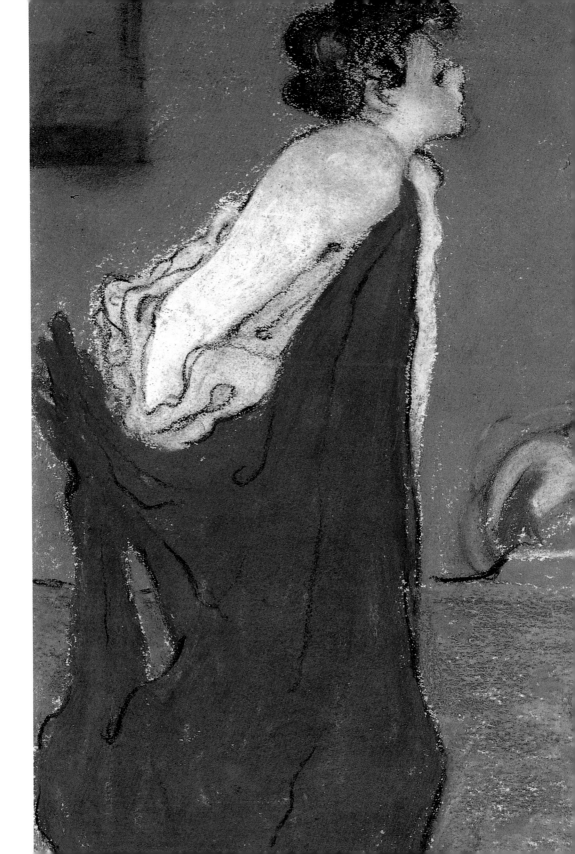

於女扮男裝的演員菲利西亞・馬列於「浪子」演出所作的頭像，為自由劇院的節目單所作的〈丑色彼耶羅〉及〈伸臥的裸女〉等墨水畫，線條自由運轉，構出簡潔有力、富創意的形象。他以水彩畫出他另一喜愛的演員柯克蘭兩手抱著頭的像，或以粉彩畫出〈小柯克蘭〉的紙上作品，都是別出心裁的畫面。

〈穿套袍的女子〉是一八九一至九二年所作的粉彩畫，女子的疏鬆髮髻的側影，寫意的寬大青綠色套袍與橙色背景相照，令人印象深刻。同時候的一幅〈女孩與貓〉的紙板上作業，在簡單樸實的幾筆黑色線面之外，以一大片紅色面覆上女孩的頭，亦是威雅爾年輕時代那比之初，讓人過目不忘的別緻之作。

一九〇〇年代初，威雅爾亦以粉彩或水粉畫作出不少室內或室外景的即興之作。至於一九三〇年代的粉彩畫則畫得比較沉著而傾向寫實，赫塞爾夫人和她家的內外常是威雅爾半休閒時著筆的對象。

威雅爾的自畫像

圖見169頁

圖見37頁

威雅爾喜自照，一生畫了不少自畫像，他最後的一幅自畫像繪於一九三一年，而早數年，即一九二三至二四年所繪〈盥洗室鏡中自畫像〉，最能讓人參看他漸有年歲的境況。這幅畫距離畫家一八九〇年畫的〈八角形自畫像〉已事隔卅年餘。這時威雅爾尚未滿六十，而髮鬚皆已白。單身近老的他獨自對鏡梳洗。畫家就畫盥洗室裡鏡面反映中的自己。大片鏡面的四圍掛滿畫幅，連鏡裡映照著的對面牆上都是。有人認為威雅爾喜歡作畫中畫，這裡的一些畫只是借露西・赫塞爾家中的收藏臨摹而出。不過可以看到威雅爾平日喜愛經營鑽研的勒・許爾（Le Sueur）、史塔比（Stabies）、普桑、米開朗基羅，甚至還有一幅日本畫家歌川廣重的浮世繪的摹擬作。

威雅爾自一次戰後已不須多作畫展，訂約工作連連不斷，生活穩定。他只在一九三〇年與波納爾和盧塞爾展於紐約塞里格曼畫廊，一九三四年至巴黎美術學院短期任教，一九三六年參加納坦森家族的成員柯列特・納坦森所籌辦的《La Revue blanche》雜

穿套袍的女子 1891～1892年 水彩、粉彩、炭筆、紙 24.2×16.3cm 巴黎私人收藏

誌時代畫家群的回顧展。威雅爾曾經拒絕法國官方頒給他榮譽勳章，但在一九三七年他接受成為美術學院的一員。同年法國政府請求他為夏約宮畫壁飾。接著，一九三八年新貝恩漢畫廊舉辦他一八九〇至一九一〇年畫作的展覽。而經過長時間的商談，他接受在羅浮宮馬爾森樓的裝飾美術館為他舉辦的回顧展，這是威雅爾七十歲生日人們給他的獻禮。同年日內瓦國際聯盟大廳請他作裝飾壁屏，美國芝加哥美術研究院舉辦他與波納爾的聯展。

二次大戰爆發，威雅爾身體漸衰。威雅爾原拒絕隨赫塞爾夫婦避居到法國西部，但因擔心德軍的襲擊，他還是不得不先到友人達貝在撒特的家。面對如雨的砲彈，最後他只好到拉·勃勒避難。一九四〇年六月廿一日威雅爾因肺水腫去世，露西在他身旁，將他運回巴黎，安葬在巴提紐爾墓園。這些年來離群索居的老友波納爾得知消息，寫信給他們共同的朋友盧塞爾說：「我有時想，這是不可能的，我會在他的白鬍鬚中找到他的微笑。」

重新肯定威雅爾的藝術地位

同時是親戚的盧塞爾，成為威雅爾遺產的繼承人，而盧塞爾家庭沒有將威雅爾的作品據為己有，他們捐贈給法國政府五十五幅畫，在一九四二年借杜樂麗公園的橘園舉行了一次大型的威雅爾回顧展。這次展出包括從未發表的早期代表作〈床上〉。

由於威雅爾後期專事繪寫資產階級粉飾的生活，他的作品在二次大戰後受到前衛人士的輕看，認為那是失敗的藝術，沒有太多創新，而且代表法國的墮落。一九六八年的一次威雅爾回顧展，幾乎很少人看，報章也少提及，大家忘了威雅爾的繪畫裡蘊藏了多少豐富的人事景物。廿一世紀初的二〇〇四年，巴黎大皇宮國家畫廊重新推出盛大回顧展，此展期間觀眾擁擠，大排長龍，大型的目錄在閉幕前早已搶購一空。這次展出讓人重新估計威雅爾，有人認為威雅爾的作品可以與塞尚、立體主義、抽象繪畫相比，是這些畫家之外法國十九世紀末廿世紀前期的另一個繪畫的萬花筒。

女孩與貓
1891～1892年
水彩、水墨、鉛筆、
紙、紙板
23×12.3cm　私人收藏
（左頁圖）

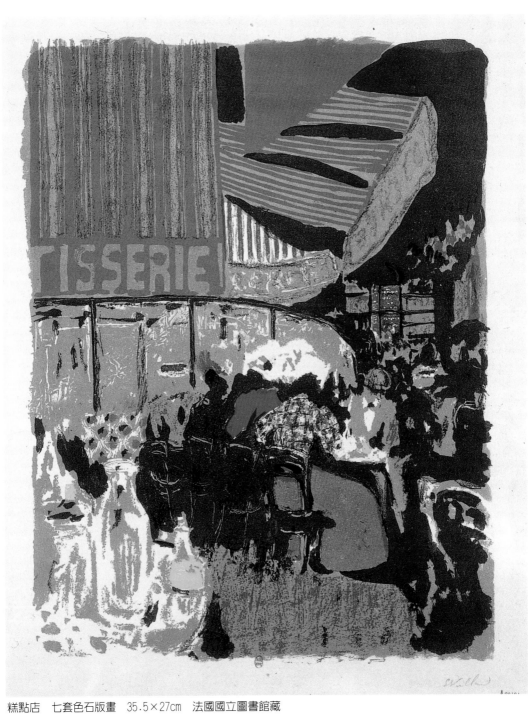

糕點店　七套色石版畫　35.5×27cm　法國國立圖書館藏

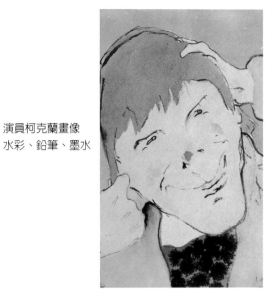

演員柯克蘭畫像
水彩、鉛筆、墨水

阿德利安・貝納爾夫人　114.5×102.5cm
巴黎奧塞美術館藏

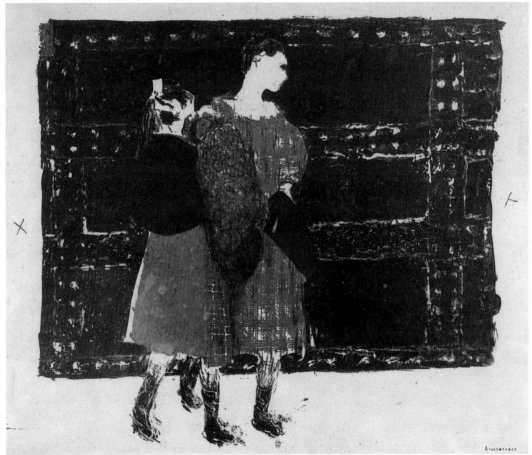

歐羅巴橋上　四套色石版畫　31×35cm　法國國立圖書館藏

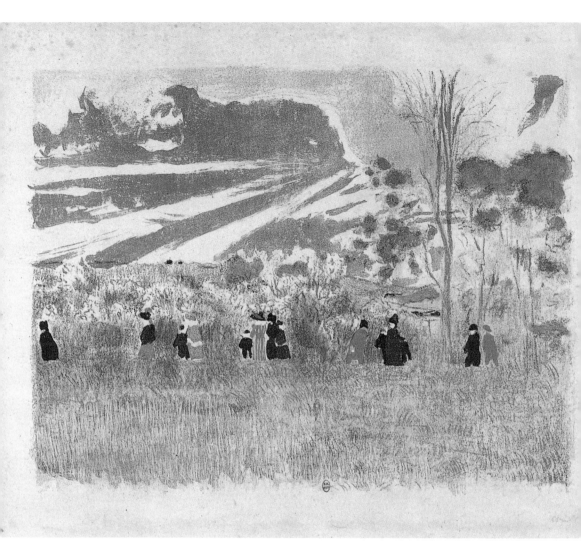

穿過田野　五套色石版畫　26×35cm　法國國立圖書館藏

林蔭大道（練習）　1898年　粉彩、紙本　31.2×43.5cm　巴黎貝爾畫廊藏

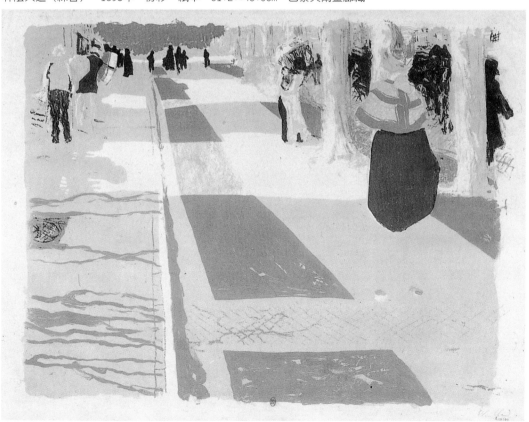

林蔭大道　六套色石版畫　33.4×44.8cm　法國國立圖書館藏

威雅爾年譜

E Vuillard

威雅爾簽名式

威雅爾在雍河上新城納
坦森家

一八六八　愛德瓦·威雅爾十一月十一日生於薩
　　　　　翁與羅瓦省的居索鎮。父親喬塞夫·
　　　　　翁諾瑞·威雅爾是一位海軍校官，母
　　　　　親名瑪琍，原姓米修。愛德瓦有一個
　　　　　姐妹瑪琍和一個後來任軍職的兄弟亞
　　　　　歷山大。

一八七七　九歲。威雅爾全家搬到巴黎夏勒羅爾
　　　　　街八號。愛德瓦進入天母會修士辦的
　　　　　羅克羅瓦·聖·里昂學校。

一八八一～一八八四　十三至十六歲。入龔德塞中學。盧塞爾、
　　　　　　　　　　盧涅·波和德尼都是他的同學。

一八八三　十五歲。家搬至杜諾街廿號。父親過世。

一八八五　十七歲。與母親與姐妹搬至聖一翁諾瑞市場街六號。
　　　　　離開龔德塞中學。放棄準備投考軍事學校的預備班。
　　　　　與盧塞爾同到迪奧傑涅·麥亞畫室學習。

一八八六　十八歲。投考巴黎美術學院不受錄取。進入朱利安學
　　　　　院。

一八八七　十九歲。七月考取巴黎美術學院。繼續在朱利安學院
　　　　　跟羅勃弗羅里習素描。
　　　　　家搬到米諾梅里街十號。

一八八八　廿歲。在巴黎美術學院傑羅姆的工作室停留六個星

204

威雅爾　約1893年

威雅爾與母親　約1922
～1924年

期，到羅浮宮作速寫。開始寫日記。

塞魯西葉自阿凡橋帶回〈愛之林風景〉，將與德尼、
森‧依貝和波納爾等人同組那比團體。

一八九〇　廿二歲。威雅爾在記事本記上這是「塞魯西葉之年」。
德尼將波納爾和塞魯西葉介紹給威雅爾。
開始點描派與綜合性畫法的畫作。
開始與自由劇院合作，以石版作海報和目錄。

一八九一　廿三歲。與那比團體諸人共同展出。這樣定期展覽直
到一八九四年。與《白色雜誌》創辦人塔載‧納坦森
相識。
結識一位最先支持他藝術的法國喜劇院的演員柯克
蘭‧卡德。
一八九〇至一八九二年間為保羅‧福特主持的藝術劇

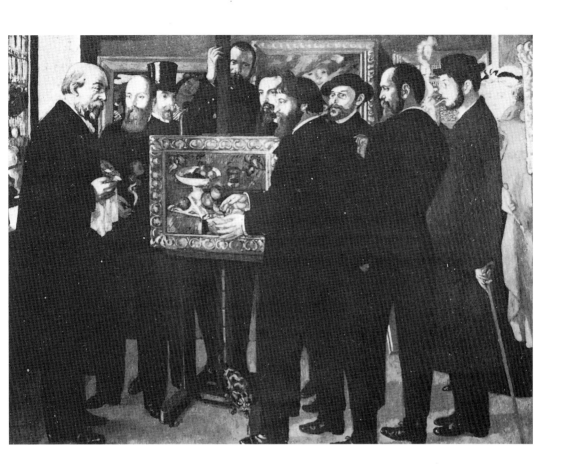

莫里斯・德尼　塞尚頌
1900年　180×240cm
巴黎國立現代美術館藏
（左起第二人為威雅爾）

院從事美工。

一八九二　廿四歲。展於白色雜誌的辦公樓，並定期在此與其他
　　　　　畫家共同展出。
　　　　　首次爲保羅・戴斯馬瑞夫婦作裝飾壁屏。
　　　　　旅行比利時、荷蘭、並到英國倫敦。

一八九三　廿五歲。參與卡密爾・摩克雷爾和盧涅・波的作品劇
　　　　　院之開張，並爲此刻院作了多椿佈景設計與節目單。
　　　　　外祖母過去，姐妹瑪琍與好友盧塞爾成婚。
　　　　　第二次爲保羅・戴斯馬瑞夫婦作裝飾壁屏，名〈裁縫
　　　　　工作室〉，爲塔載與米夏・納坦森夫婦的居所作裝飾壁
　　　　　屏〈小公園〉。米夏不久以後成爲威雅爾的繆司。

一八九四　廿六歲。爲亞歷山大與奧爾加・納坦森夫婦作裝飾屏
　　　　　飾〈公園〉。

一八九五　廿七歲。爲白色雜誌的撰稿人瓊・修弗作餐桌設計，
　　　　　作花玻璃究構圖〈野栗樹〉展於新藝術沙龍。
　　　　　再爲戴斯馬瑞與米夏・納坦森夫婦的居所作〈紀念冊〉
　　　　　等五面裝飾壁屏。
　　　　　認識詩人史提芬・馬拉美。

一八九六　廿八歲。與母親搬到聖・翁諾瑞街。
　　　　　爲醫師暨藝愛好者路易・昂利瓦貴茲作圖書室的裝飾
　　　　　壁屏〈人物與室內〉（現存巴黎小皇宮）。
　　　　　與友人共展於布魯塞爾自由審美沙龍。
　　　　　畫商安博羅瓦斯・烏亞向威雅爾商訂一組石版畫。

一八九七　廿九歲。那比畫派諸家首次共展於烏亞的畫廊。
　　　　　到雍河上新城塔載・納坦森的鄉村居屋渡假。
　　　　　第一次買到柯達照相機，自此以攝取鏡頭作爲構圖之
　　　　　用。

年輕時代的威雅爾

米夏・納坦森　1899年

威雅爾夫人　1908年

與友人旅行義大利。

一八九八　卅歲。外甥女安妮特・盧塞爾出生。安妮特將成為威
　　　　　雅爾喜愛的模特兒。

　　　　　與母親搬到巴提紐爾區特魯弗街。

　　　　　第二次參加在烏亞畫廊的那比團體展。參加奧斯陸與
　　　　　斯德哥爾摩的現代美術展與在倫敦由畫家惠斯勒等辦
　　　　　的展覽。

一八九九　卅一歲。為塔載・納坦森的父親阿當・納坦森作裝飾
　　　　　壁屏〈風景－法蘭西島〉。

　　　　　與波納爾同遊倫敦，與盧塞爾遊米蘭和威尼斯。

　　　　　參加丟朗・魯耶畫廊最後一次為那比團體所作的展
　　　　　覽。

　　　　　烏亞為他出版另一石版畫集《風景與室內》。

一九〇〇　卅二歲。為比貝斯柯家作裝飾壁屏〈丁香花〉。

　　　　　第一次參加柏林分離派展。

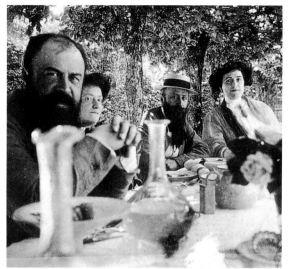
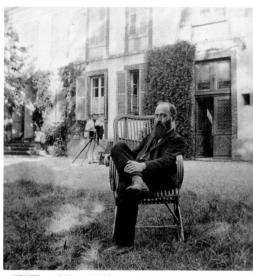

露西·赫塞爾（左二）、威雅爾（右二）及兩位友人
1905年

威雅爾　1897～1899年

　　　到瓦洛東瑞士的渡假屋小住。

　　　認識喬與露西·赫塞爾夫婦。喬·赫塞爾與表兄弟喬
　　　塞和加斯東所經營的貝恩漢畫廊成為威雅爾的畫廊，
　　　直到一九一三年他在該畫廊定期展出。貝恩漢畫廊後
　　　改名為年輕貝恩漢畫廊，畫廊也經營其他那比團體畫
　　　家的作品。

一九〇一　卅三歲。參展布魯塞爾自由審美沙龍。

　　　首次參展巴黎獨立沙龍，他繼續參展該沙龍至一九〇
　　　六年較後一九一〇及一九一二年再行參展。

　　　與波納爾與比貝斯柯王子夫婦同遊西班牙。

　　　與赫塞爾夫婦一起到翁福樂附近過夏天。自此每年夏
　　　天與赫塞爾夫婦共渡。

一九〇二　卅四歲。在聖·翁諾瑞舊郊區街擁有一畫室。

　　　展於貝恩漢畫廊，旅行荷蘭。

一九〇三　卅五歲。參加秋季沙龍首次開展。至一九〇六年繼續
　　　參展。往後一九一〇年及一九一二年再行展出。

一九〇四　卅六歲。與母親搬至帕西區的圖爾街。

一九〇七　卅九歲。比貝斯柯王子商店裝飾壁屏〈小徑〉與〈草

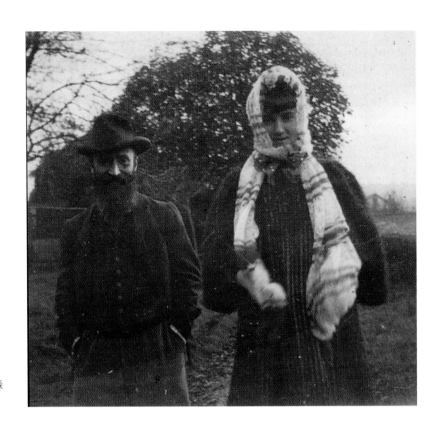

威雅爾與米夏‧納坦森
1897～1899年

堆〉。

一九〇八　四十歲。與母親再搬到卡萊路。

朗森夫婦開設畫院，威雅爾及多數畫友受邀授課。

一九〇九　四十一歲。在馬勒澤勃大道找到一畫室。

一九一〇　四十二歲。旅行布魯塞爾、安特衛普及西班牙。

一九一一　四十三歲。爲瑪格麗特‧夏班（未來的巴西安諾王妃）

作一極大裝飾壁屏〈圖畫室〉（現存巴黎奧塞美術館）

及屏風〈凡提米勒小公園〉。

一九一二　四十四歲。裝飾香舍里樹劇院門廳。作其餘私人宅院

裝飾。

一九一三　四十五歲。自此年起，人物畫漸成他後二十年的重點

工作。

參加紐約軍械庫展。

一九一四　四十六歲。旅行義大利。到吉凡尼造訪莫內。

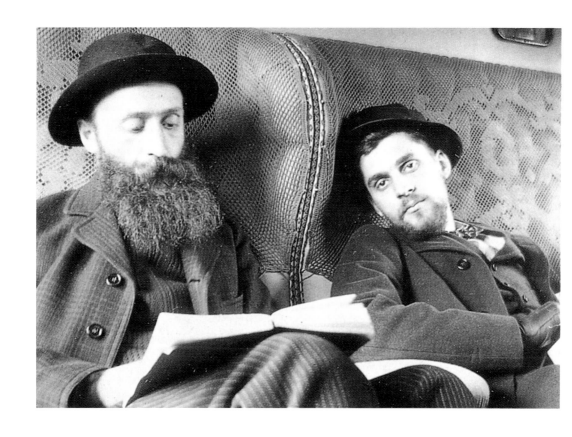

八月大戰爆發，因年齡已大，沒有受動員到前線，只
調至鐵路局任平交道管理員。同年十二月復員。

威雅爾（左）與比貝斯
柯王子於通往西班牙的
火車上　1901年

米夏‧納坦森（右頁圖）

一九一五　四十七歲。常到小皇宮研究漢斯出品的掛氈。
　　　　　邂逅演員西‧拉爾弗（一名露西‧貝蘭），威雅爾給她
　　　　　某種經濟支援。
　　　　　到瑞士蒙特以的醫院探望盧塞爾病情，認識醫師昂
　　　　　利‧奧古斯都‧魏德梅。

一九一七　四十九歲。到伏吉山區傑拉德梅任軍中畫家。
　　　　　回到巴黎作多椿裝飾工作。
　　　　　一九一七至一九二四年間，威雅爾的生活在巴黎與渥
　　　　　克松間渡過。他在渥克松租下一屋，靠近赫塞爾夫婦
　　　　　的鄉村居屋。

一九二〇　五十二歲。從事一組由羅浮宮引起構思的裝飾壁屏。

一九二一～一九二六　五十三至五十八歲。赫塞爾在凡爾塞附近

露西·赫塞爾　1901年

威雅爾和露西·赫塞爾1907年在安弗維勒

　　　　　　買進一個莊園，爲威雅爾特別設有一個房
　　　　　　間，他可常去住宿。

一九二七　五十九歲。與母親搬入凡提米勒方場六號。

一九二八　六十歲。母親去逝。

一九二九　六十一歲。與赫塞爾夫婦等人旅行荷蘭。

一九三〇　六十二歲。與波納爾、盧塞爾共展於紐約塞里格曼畫
　　　　　廊。
　　　　　三〇年代初，威雅爾爲老友們畫像，由小皇宮購買，
　　　　　展於一九三七年的博覽會。

一九三四　六十六歲。旅行倫敦、都維和威尼斯。
　　　　　任教巴黎美術學院。

一九三六　六十八歲。參加白色雜誌畫家群之回顧展。

一九三七　六十九歲。與波納爾、德尼共同受政府之請爲夏約宮
　　　　　的劇院作裝飾。是這年世界博覽會的勝景之一。
　　　　　拒絕榮譽軍官勳章，而於十二月接受成爲美術學院一
　　　　　員。

一九三八　七十歲。在年輕貝恩漢畫廊展出一八九〇至一九一〇

年的作品。四月在裝飾藝術美術宮，馬爾森樓作大回顧展，展出三百件以上的作品，大部分借自私人收藏。

瑞士日內瓦國際聯盟商訂一大型壁畫。

與波納爾聯展於芝加哥美術研究院。

一九四〇　七十二歲。愛德瓦・威雅爾六月廿一日逝於拉・勃勒，露西・赫塞爾隨侍在側。

一九四二　盧塞爾家庭捐贈法國政府五十五幅威雅爾作品，展於杜勒里公園橘子宮。

雍河上新城的野餐
1898年

威雅爾（右）與史迭凡・納坦森

國家圖書館出版品預行編目資料

威雅爾＝Edouard Vuillard／陳英德、張彌彌著
-- 初版.-- 臺北市：藝術家 , 2004〔民93〕
面；公分.--（世界名畫家全集）

ISBN 986-7487-28-1（平裝）

1. 威雅爾（Vuillard, Edouard, 1868-1940）— 傳記
2. 威雅爾（Vuillard, Edouard, 1868-1940）— 作品評論
3. 畫家 — 法國 — 傳記

940.9942 93015662

世界名畫家全集

威雅爾 Edouard Vuillard

何政廣／主編　陳英德、張彌彌／著

發 行 人　何政廣
編　　輯　王庭玫‧王雅玲‧黃郁惠
美　　編　李怡芳
出 版 者　藝術家出版社
　　　　　台北市重慶南路一段147號6樓
　　　　　TEL：（02）2371-9692～3
　　　　　FAX：（02）2331-7096
　　　　　郵政劃撥：01044798 藝術家雜誌社帳戶

總 經 銷　時報文化出版企業股份有限公司
　　　　　桃園縣龜山鄉萬壽路二段351號
　　　　　TEL:（02）2306-6842

　　　　　FAX：（04）2533-1186
製 版 印 刷　欣佑彩色製版印刷股份有限公司
初　　版　2004年9月
定　　價　新臺幣480元

ISBN　986-7487-28-1（平裝）
法律顧問　蕭雄淋
版權所有‧不准翻印
行政院新聞局出版事業登記證局版台業字第1749號